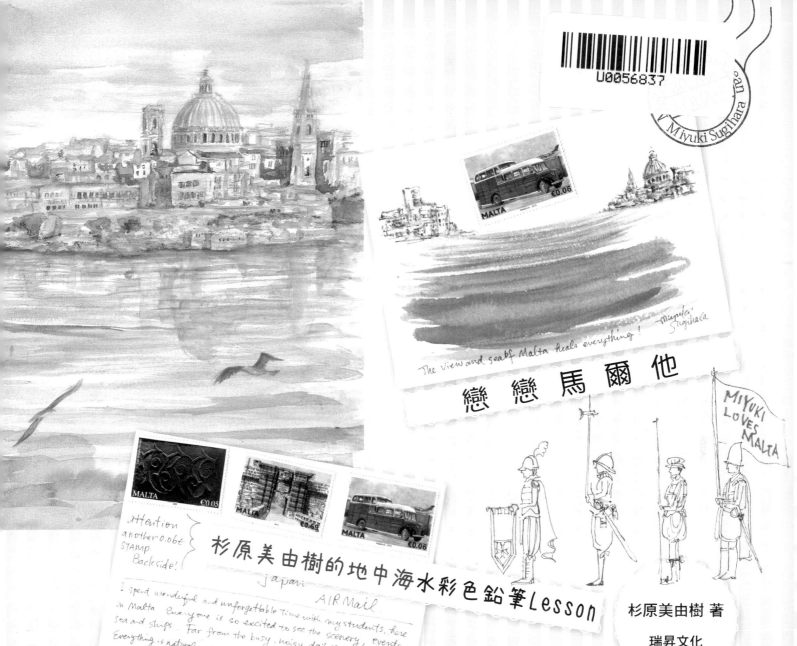

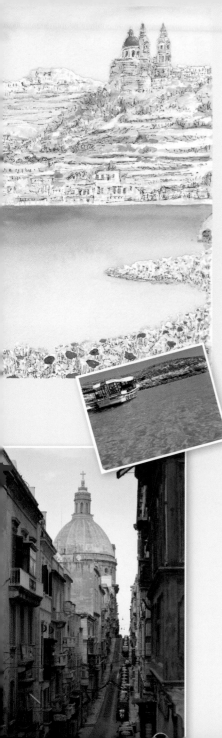

璀璨閃耀的光線裡，蔚藍大海的彼端，
遠遠就可看見像是帶著紅帽子的教堂群。
色彩繽紛的旗幟飄揚空中，
仔細一看，來往於山丘上的車子就像立體模型。
我不假思索地坐在堡壘的城壁上，開始下筆作畫。
在這個極為狹窄，只聽得到鳥鳴與船聲的空間…。
無比舒適的感受讓我不禁心生疑惑。
這究竟是怎麼回事…。
如此美麗的景色，怎麼會連個人影都沒有？就我一人獨占！？
這時，一位老人從樓梯上走了下來。我舉起手，微笑點頭打個招呼。
約莫過了一小時，就在我快畫完的時候，
有群學生從我身邊經過，是西班牙人。
這群偷瞄我畫畫的女學生們，後頸的捲髮被風吹得閃閃發亮。
為何此處的太陽光輝會如此截然不同…。
走在法勒他的街道上。騎士團步上階梯，鎧甲發出陣陣聲響，
朝著很淺的階梯斜坡一路向上爬。
像起司蛋糕融化般的牆壁上，
有著曲線柔和的鐵欄杆，以及細緻的雕刻，
似乎能嗅到中世紀職人們的氣息。
抬頭望去，色彩繽紛的陽台就這樣外凸並列在狹窄的道路上，
無論是彼時婦人們在此祈禱，或是展現當年生活模式的洗衣物，
似乎都能感受到每個獨特STORY的氛圍。
斜坡盡頭一定是波光粼粼的大海。
這又是怎麼一回事？
一幅不管怎麼拍怎麼美的風景。
回到日本，重拾照片端倪，只想到「我現在為什麼不是在馬爾他」
逃不掉了。馬爾他、馬爾他的大海、馬爾他的太陽、馬爾他的風。
於是，半年後…。
我帶著滿滿的行囊，踏上馬爾他這片土地。定居於此。
歡迎來到地中海，這個專門讓人用來作畫的主題樂園，
就讓我們一同造訪MALTA。

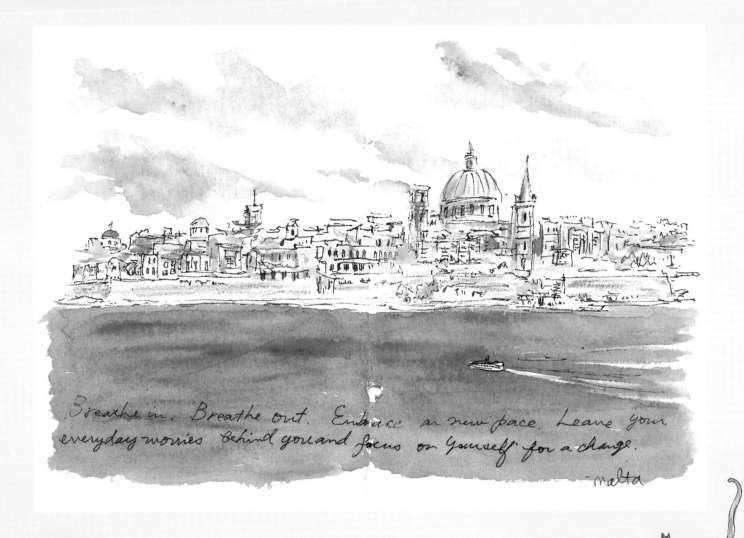

Breathe in. Breathe out. Embrace a new pace. Leave your everyday worries behind you and focus on yourself for a change.

—malta

用力吸氣、用力吐氣，調整成緩慢的步調
忘卻所有惱人厭煩的事情，跨出全新的一步！
能讓你做到這樣的，就是這裡──馬爾他

CONTENTS

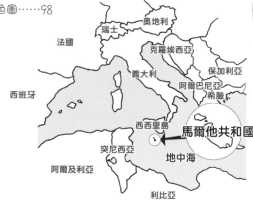

哥佐島
Gozo

Republic of Malta
Southern European is
country in the Medi
Capital: Valletta
Language: Maltese,
Area total: 316 km²
population: 450,000
The country became r
in 1974.

【馬爾他共和國(簡稱「馬爾他」)】
位處地中海中央的南歐島國。
由馬爾他島、哥佐島、科米諾島以及散個無人小島組成,總面積
加起來大約只有東京23區的一半。
面積:316km²/人口:約43萬人
1964年獨立之前,為英國統治,因此英國皇室經常出訪,更有為
了讓伊莉莎白女皇通行而開闢的道路。過去姆迪納(Mdina)及
法勒他(Valletta)之間雖有火車通行,但目前已經停駛。

Miyuki Sug

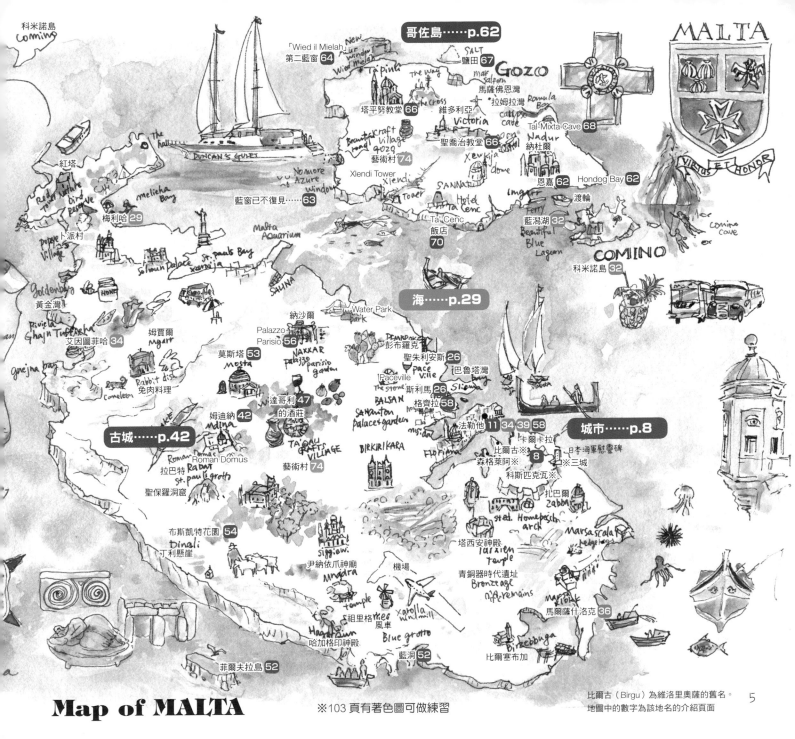

科米諾島
Comino

「Wied il Mielah」
第二藍窗 64
New window
Wied il Mielah

哥佐島……p.62

SALT
鹽田 67

Gozo

Ta'pinu
The way
the cross
維多利亞
Victoria

mar Salfom
馬薩佛恩灣
*拉姆拉灣
calypso cave

Romula Bay

塔平努教堂 66

Beautiful
Kraft village
gozo
藝術村 74

聖喬治教堂 66

Xewkija dome

Tal-Mixta Cave 68
Nadur
納杜爾

紅塔
Red tower

Red Nature bird reserve

the halls
DUNCAN'S GULCH

No more
Azure
window

Xlendi Tower

Xlendi

No more
the Azure window

藍窗已不復見……63

Xlendi Tower

SANNAT

Hotel
Cenc

Ta' Cenc
飯店 70

Imgarr
渡輪
Ferry

恩嘉 62 Hondog Bay 62

藍潟湖 32
Beautiful
Blue
Lagoon

COMINO

comino cave ex

科米諾島 32

meliha Bay

梅利哈 29

Pope'卜派村
Popeye Village

Malta
Aquarium

St.paul's Bay
xanxia
Salman Palace

SALINA

Water Park

海……p.29

DEMRDAKES
彭布羅克

聖朱利安斯 26
pace ville

巴魯塔灣
St.Julian's bay

Goldenberg
黃金灣

Riviera
Ghajn Tuffieha
艾因圖菲哈 34

grejna bay

納沙爾
Palazzo
Parisio 56

NAXXAR
palazzo parisio garden

莫斯塔 53
Mosta

iPaceville

The stone
斯利馬 26
pace ville

格齊拉 58
hospital

BALSAN

法勒他 11 34 39 58

城市……p.8

Rabbit dish
兔肉料理

Cameleon

達哥利 47
的酒莊

姆迪納 42
Mdina

SAN ANTON
PALACE& garden

msjar

卡爾卡拉
※
8

日本海軍慰靈碑
※三城

比爾古※
森格萊阿※
科斯匹克瓦※

古城……p.42

Roman Domus
Roman Domus
拉巴特 Rabat
St.paul's grotto
聖保羅洞窟

TA'QALI
CRAFTS VILLAGE
藝術村 74

BIRKIRKARA

Floriana

扎巴爾
Zabbar

st. ed. Homepesch arch

布斯凱特花園 54
Dingli
丁利懸崖

siggiew.

尹納依爪神廟
Mnajdra
temple

機場

塔西安神殿
Tarxien temple

青銅器時代遺址
Bronze age remains

Marsascala

祖里格
風車
meg windmill

Xarolla
windmill

Blue grotto

哈加格印神殿
Hagar Qim

藍洞 52

比爾塞布加
Birzebbuga

馬爾薩什洛克 36
Marsaxlokk

菲爾夫拉島 52

Map of MALTA

※103 頁有著色圖可做練習

比爾古（Birgu）為維洛里奧薩的舊名。
地圖中的數字為該地名的介紹頁面

5

如果各位問「馬爾他是個怎樣的地方？」那麼就一定要先來說說醫院騎士團（之後的馬爾他騎士團）。

馬爾他的歷史悠久，可回溯到西元前5000年，然而期間卻歷經了無數次的外來侵略及佔領。到了1530年，神聖羅馬帝國皇帝查理五世（兼任西班牙國王）將馬爾他贈予醫院騎士團，但條件是每年必須進貢一隻老鷹。

從那一刻起，馬爾他便進入了醫院騎士團的260年的統治時期，醫院騎士團也因此改名為馬爾他騎士團。

騎士團開始著手建設法勒他（Valletta），蓋了許多的教堂及宮殿。當時不僅商業興盛，文化及藝術發展也都相當亮眼。

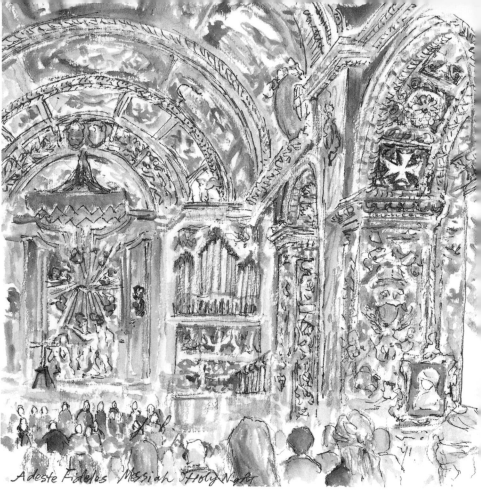

Adeste Fideles Messiah Holy Night

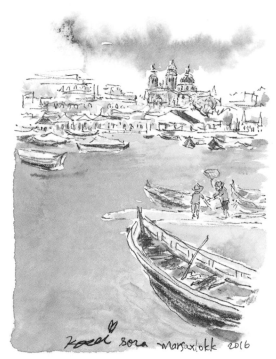

Kaori sora Marsaxlokk 2016

漁夫之城馬爾薩什洛克（Marsaxlokk）

馬爾他最主要的區域為面積第一大的馬爾他島，首都法勒他也是坐落於此。南邊的海港城市可見許多可愛船隻，古都姆迪納（Mdina）位處島嶼中心位置，北邊以海聞名，蓋有許多渡假飯店。位處北方的哥佐島（Gozo）有著許多遺跡、藝術村（Crafts Village）及鹽田，充滿傳統文化氣息。此外，介於馬爾他島及哥佐島之間的科米諾島（Comino）上，有著帶祖母綠色的絕美海景「藍瀉湖」（Blue Lagoon）。

馬爾他的教堂數量之多，就算每天參觀一間，一年365天也參觀不完！

馬爾他騎士團建造的聖約翰大教堂（St. John's Co-Cathedral）

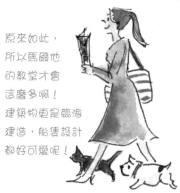

原來如此，所以馬爾他的教堂才會這麼多啊！建築物更是臨海建造，船隻設計都好可愛呢！

Fortubus hic Tribus et Pluribus Arcibus Adstans Dum Invigilo Excubiis Omnia Tuta Marent MPCXCII　　Minki Sugihara

> 教堂與海的組合多到怎麼畫都畫不完…
> 來吧！就讓我們拿起素描簿，一同漫步馬爾他…

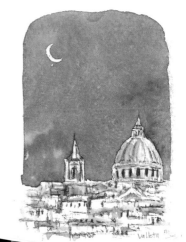

▲ 月亮高掛的夜晚
也能成為一幅畫作

◀ 瞭望台上眼睛、
耳朵及鶴的浮雕

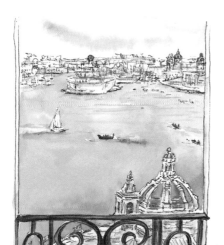

從飯店窗邊遙望的景色

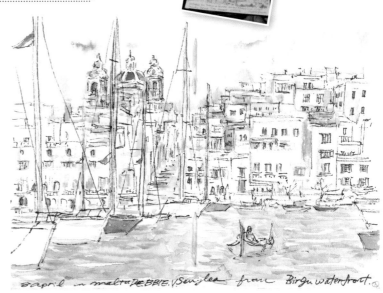

碼頭邊櫛比鱗次的船隻

落腳馬爾他的醫院騎士團認為，首都姆迪納（Mdina）距離海岸遙遠，因此選擇居住在森格萊阿漁村（Senglea）。拿下聖埃爾莫要塞（Fort St. Elmo）的鄂圖曼帝國接著攻擊比爾古（Birgu）與森格萊阿，這也是發生於西元1565年，史上非常有名的「馬爾他之圍」（Great Siege of Malta）。在此圍城戰中，騎士團抵擋下重砲攻擊，順利擊退土耳其軍隊。

森格萊阿、維洛里奧薩（Vittoriosa，即為比爾古）、科斯匹克瓦（Cospicua）被稱為三城。馬爾他的城市由要塞堡壘、教會及海組成…。從比爾古遙望森格萊阿時，建築物彷彿聳立於海上，倒映於水面的搖晃身影漂亮無比。

✠ 有著8個尖角，造型特殊的「馬爾他十字」是醫院騎士團（之後的馬爾他騎士團）的象徵。

這8個尖角分別代表著「忠心」、「虔誠」、「誠實」、「勇敢」、「榮耀及榮譽」、「無畏死亡」、「庇護弱者」、「尊敬教會」八項騎士的美德。
此外，由於騎士團們的成員來自歐洲各地，因此據說8個尖角也代表著騎士們的出身地及語言。馬爾他十字在馬爾他當地隨處可見，找尋這些十字的身影將是件非常有趣的事。

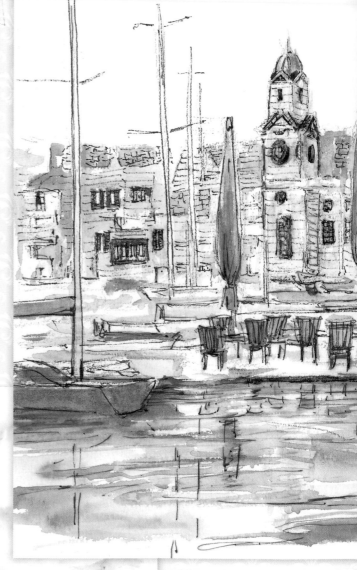

Grand Harbour Marina
Birgu Malta

左邊的作品是描繪上方畫作中，最左側的樓塔。當作畫時間較短，或是無法看見整個景色時，也可選擇擷取一部分的風景作畫。

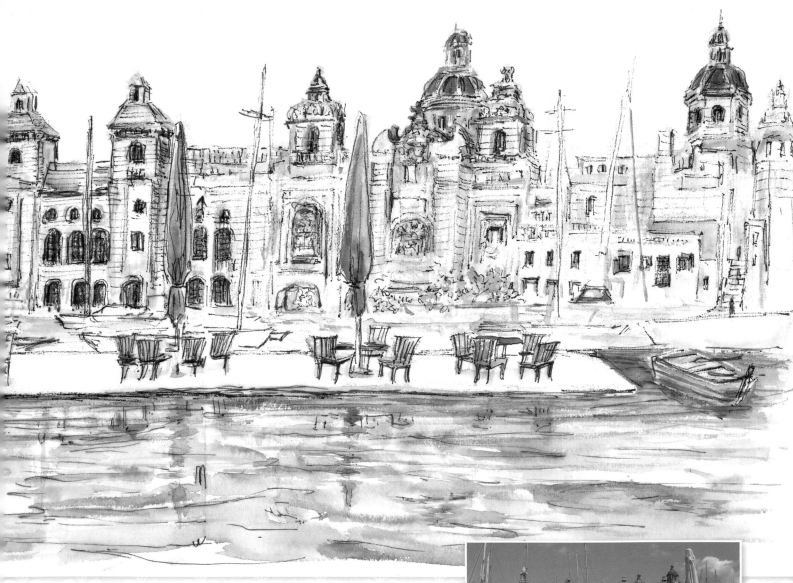

【周邊景點介紹】
與比爾古稍微有點距離，名為卡爾卡拉（Kalkara）
的地方設有「舊日本海軍陣亡者墓園」。裡頭供奉著
距今 100 年前的第一次世界大戰時，葬身蔚藍地中
海的陣亡者之靈，感謝我們能擁有今日的和平。

從比爾古遙望著森格
來阿的風景

將原本放在前方的椅
子向後移動。作畫時
就是能隨心所欲地調
整構圖。

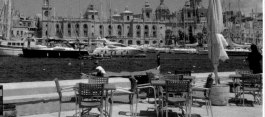

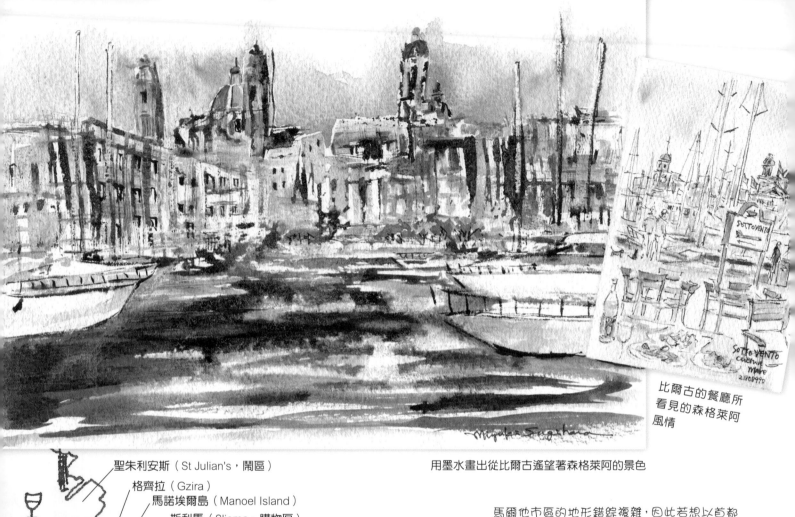

比爾古的餐廳所
看見的森格萊阿
風情

用墨水畫出從比爾古遙望著森格萊阿的景色

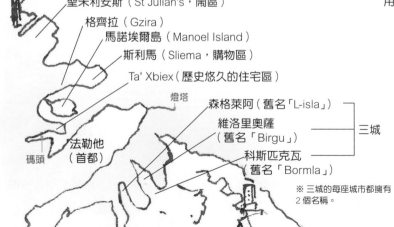

聖朱利安斯（St Julian's，鬧區）
格齊拉（Gzira）
馬諾埃爾島（Manoel Island）
斯利馬（Sliema，購物區）
Ta' Xbiex（歷史悠久的住宅區）

燈塔

森格萊阿（舊名「L-isla」）
維洛里奧薩
（舊名「Birgu」）　　三城
科斯匹克瓦
（舊名「Bormla」）

法勒他
（首都）

碼頭

※ 三城的每座城市都擁有
2 個名稱。

馬爾他市區的地形錯綜複雜，因此若想以首都
法勒他為中心，描繪出從海邊望去的景色，那
就一定要把作畫的位置拉到對岸。相信各位看
了左邊的地圖後，一定能了解我
說的意思。

從斯利馬遙望著
法勒他的景色

Valletta
漫步街道 首都 法勒他

在馬爾他之圍獲勝的醫院騎士團決定於塞貝拉斯（Sciberras）半島建設新城鎮，並以騎士團長約翰·帕里索特·德拉·法勒他（Jean Parisot de la Valette）之名，命名為「法勒他」。法勒他整座城市已被聯合國教科文組織（UNESCO）列為世界遺產。法勒他採棋盤式街道設計，部分建物在第二次世界大戰中雖遭破壞，但城市整體仍充滿著巴洛克風情。走在街道上時甚至完全不會察覺，這些古老建築物很多都直接被拿來作為銀行、首相官邸等現代化用途。

「Caffe Cordina」咖啡廳
聖埃爾莫要塞
馬諾埃爾劇院（Teatru Manoel）
慰靈塔
「Grand Harbour Hotel」飯店
「The Harbour Club」餐廳
聖約翰大教堂
巴士總站

A……Old Mint Street
B……紅屋子
C……海岸邊
描繪地點（參照15頁）

就是這個鐘聲喚我再次回到馬爾他

Happy 31st birthday Malta! 21 Sep 2015

第二次世界大戰慰靈塔
（Siege Bell War Memorial）

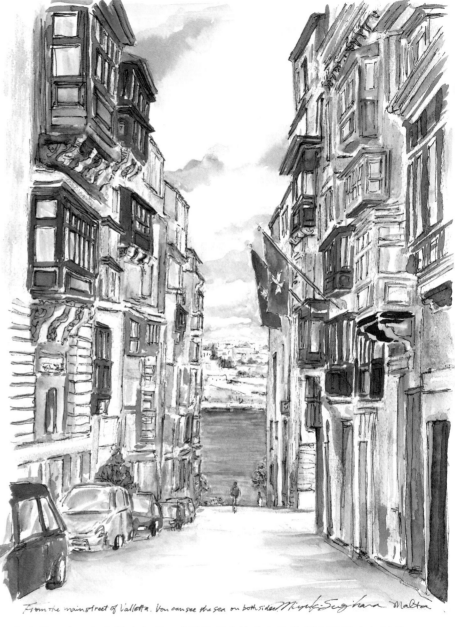

From the main street of Valletta. You can see the sea on both sides. Miyuki Sugihara Malta

朝海邊延伸而去的緩坡街道。道路兩側有許多向外凸出的馬爾他木製陽台，全都是充滿歷史記憶的建築物。

法勒他的街角

在法勒他可看到石製、鐵製及木製三種材質的陽台。阿拉伯樣式的陽台雖然存在已久，但尺寸稍大的木製陽台要等到1679年後，才出現在醫院騎士團長位於法勒他的宮殿（Grand Master's Palace）外牆。其後，法勒他便出現了許多木製陽台，甚至廣傳至整個馬爾他。

最常見的木製陽台型式（馬爾他語名為「Gallerija」），感覺就像是外凸型的窗戶。

鐵製陽台

法勒他的階梯很淺！據說會這麼淺，是為了要讓身著沈重鎧甲的騎士們易於行走。另外，過去的馬爾他更規定建築物的邊角一定要有雕刻等裝飾。仔細觀察的話，更能從建築物的某處感受到中世紀古人的殘影。

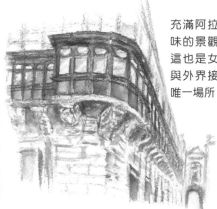

充滿阿拉伯風味的景觀窗，這也是女性能與外界接觸的唯一場所

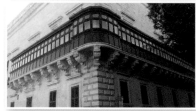

騎士團長宮殿的陽台。其他地方可沒有這麼長的陽台

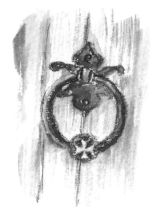

海豚喜歡游到船邊、與人親近的習性象徵著救濟與保護，常被用來作為門環的圖樣

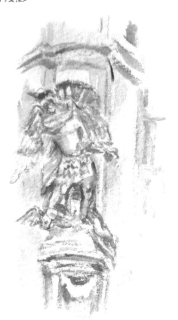

街角裝飾。代表著嚴懲罪惡的「聖米迦勒」像

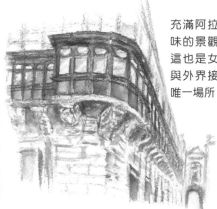

一整排以綠色為主，其中夾雜著紅色、藍色及黃色，色彩相當繽紛的陽台

騎士團建物入口處的把手

街上到處都有可愛的風景。

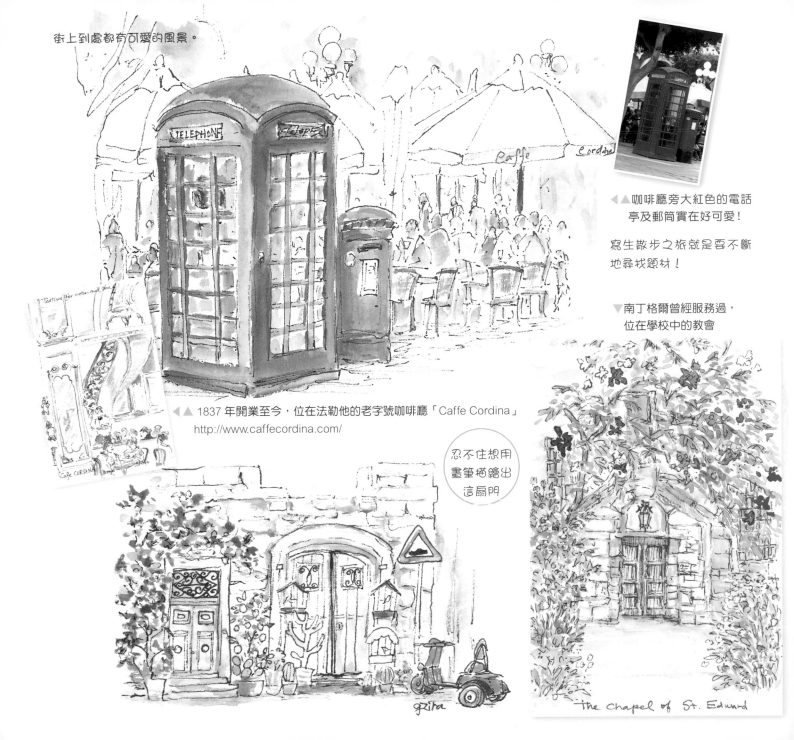

▲▲ 咖啡廳旁大紅色的電話
亭及郵筒實在好可愛!

寫生散步之旅就是要不斷
地尋找題材!

▼南丁格爾曾經服務過,
位在學校中的教會

◀▲ 1837 年開業至今,位在法勒他的老字號咖啡廳「Caffe Cordina」
http://www.caffecordina.com/

忍不住想用
畫筆描繪出
這扇門

The chapel of St. Edward

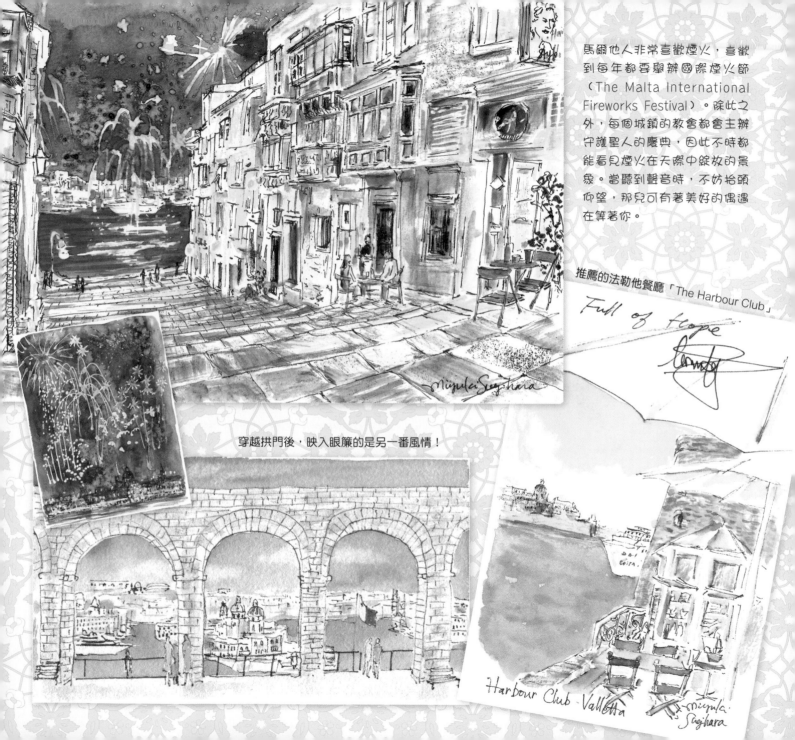

馬爾他人非常喜歡煙火，喜歡
到每年都要舉辦國際煙火節
（The Malta International
Fireworks Festival）。除此之
外，每個城鎮的教會都會主辦
守護聖人的慶典，因此不時都
能看見煙火在天際中綻放的景
象。當聽到聲音時，不妨抬頭
仰望，那兒可有著美好的偶遇
在等著你。

推薦的法勒他餐廳「The Harbour Club」

Full of Hope

穿越拱門後，映入眼簾的是另一番風情！

Harbour Club Valletta

杉原美由樹 精選的
法勒他寫生景點 Best 3

B：有著大紅色陽台的可愛住家。作品中使用了黑色墨水，活字字體部分則直接貼上報紙。這幅作品更被我拿來做為課程講習教材。▼

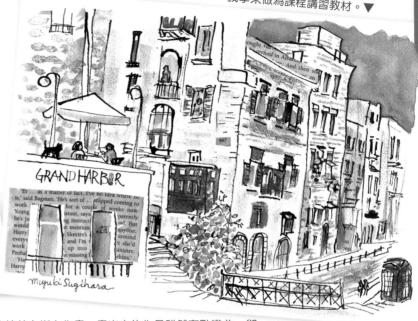

▲ A：Old Mint Street。直接站在街上作畫，畫出來的作品雖然有點彎曲，卻也呈現出陡坡道路的高低起伏。這是我來到馬爾他後繪製的第一幅作品

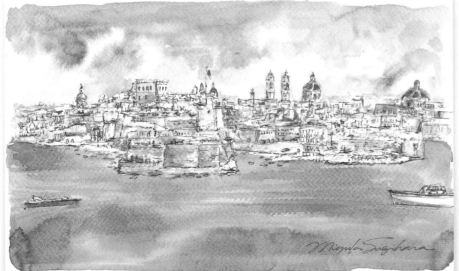

法勒他能夠寫生的景點雖然很多，但我最推薦這三個地點。都是會讓人想不斷創作，如畫般的風景。

◀ C：從法勒他看去的三城風情

使用看看水彩色鉛筆

雖然簡單，效果卻令人驚艷！水彩色鉛筆的使用技巧

水彩色鉛筆的四種基本畫法

水彩色鉛筆一共有四種基本使用方法。
只要記住這些方法，就能隨心所欲地運
用水彩色鉛筆！

乾畫法

Dry

直接用色鉛筆描繪

乾畫法＋水

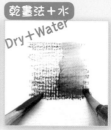

Dry＋Water

用色鉛筆描繪完
後，再沾水溶解

濕畫法（水筆）

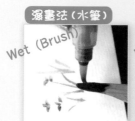

Wet (Brush)

用水筆從色鉛筆沾
取顏色後，直接作
畫

濕畫法（調色盤）

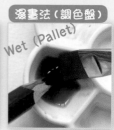

Wet (Pallet)

從水筆筆桿中壓出
水，將色鉛筆的顏
色溶出

「乾畫法」是色鉛筆畫，「濕畫法」像
是水彩畫，而「乾畫法＋水」則能呈現出
介於兩種畫法之間的
表現，實在好方便！

畫材介紹
請參照95頁

暈染法

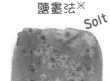
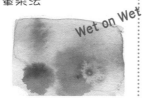

Wet on Wet

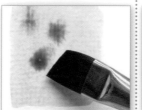

先以濕畫法描繪，在顏
料還沒乾以前，暈染上
其他顏色（這裡是使用
相同顏色，不同濃淡）

鹽畫法※

Solt

先以濕畫法描繪，在顏
料還沒乾以前，撒點
鹽，待水彩乾掉後，拍
掉剩餘的鹽

蠟筆畫法

Crayon Dermatograph

三菱鉛筆

紙捲蠟筆（油性）
用力拉線即可撕除紙捲

先以白色的紙捲蠟筆描
繪，接著以濕畫法上
色，這樣就能讓蠟筆畫
過的部分留白

浮雕畫法（雕花）

Emboss

用指甲等尖銳物刮出凹
痕

噴濺畫法

splash

以沾水的畫筆刮色鉛
筆，接著再以濕畫法描
繪出周圍的顏色

乾刷法

Dry Brush

擦乾畫筆的水分後描
繪。並可藉由改變方
向，呈現出自然的感覺

※使用的鹽必須是天然的。若是用食鹽等經過加工的鹽，將無法順利作畫。依照鹽粒的大小與紙張上
的水分多寡，將會有完全不同的表現。但要記得必須等到乾燥後才能移動作品。

只要運用技巧，
就能以一支色鉛筆描繪海景

使用的顏色

151

蠟筆畫法
在塗上藍色前，
先以白色蠟筆畫
出燈塔

漸層畫法
在調色盤裡溶解足夠的色鉛筆顏色。接著於
上半部塗上淡藍色、下半部塗上深藍色，將
紙張斜拿，讓中間的部分滲在一起，就像是
觸碰水面時那樣調和

鹽

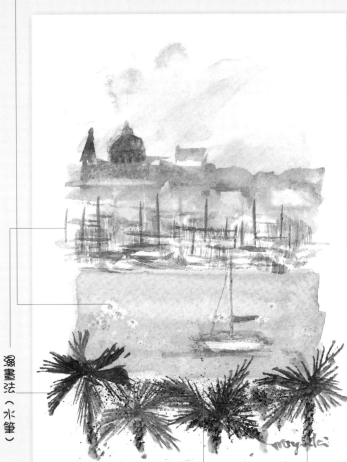

溼畫法（水筆）

從斯利馬看去的法勒他風景

乾畫法

噴濺畫法

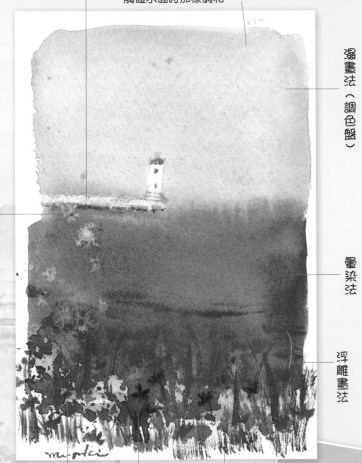

溼畫法（調色盤）

暈染法

浮雕畫法

乾刷法

溼畫法（水筆）

法勒他的燈塔

這裡的作品都是用151號的色
鉛筆繪製而成。可以先將色
鉛筆在調色盤裡分別溶解成
「淡」、「中」、「深」三
種程度再來作畫，這樣會比
較順手。

試著描繪馬爾他的海

1 在調色盤裡溶解足夠的156 **156**

2 以乾畫法搭配180及187兩色,從建物開始描繪 **180** **187**

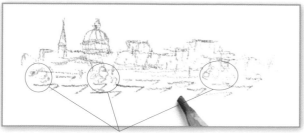

3 以乾畫法搭配168畫出樹木,再用274像是寫拉長的片假名「ツ」一樣,畫出船隻 **168** **274**

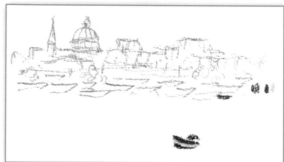

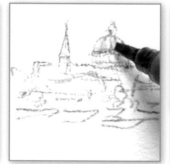

6 將切成小塊的科技海綿沾水,再塗上色鉛筆,用蓋章的方式按壓在建築物及樹木上

4 在274的「ツ」下方,用121、151、107三個顏色畫出線條,描繪出飄在海上的船隻以及倚靠著岸邊的船隻 **274** **121** **151** **107**

5 以水筆溶解建築物的輪廓

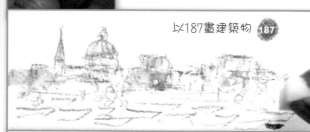

以187畫建築物 **187**

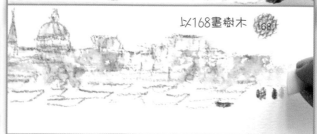

以168畫樹木 **168**

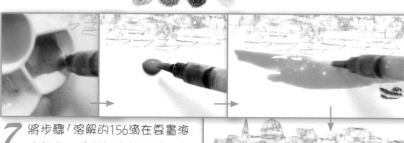

7 將步驟1溶解的156滴在要畫海的部分,接著以水筆拓開,但記得要避開船隻,並刻意部分留白

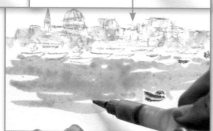

犬子也用相同方式試著作畫

這樣我也學會了

 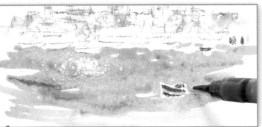 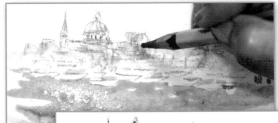

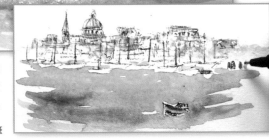

8 以水筆取151，趁156還沒有乾燥以前，將151暈染開來 **151**

9 以180畫出窗戶及建物的線條，接著再用藝術筆（這裡使用的是輝柏PITT系列的墨魚棕色藝術筆）描出輪廓 **180** 🖌 藝術筆

10 以水筆溶解船隻的顏色，再用藝術筆於左上方寫下「Bongu Mallta!」（馬爾他語的「早安馬爾他」），署名後即大功告成

使用的顏色

● 156	● 274		
● 180	● 121		
● 187	● 151		
● 168	● 107		

🖌 墨魚棕色藝術筆

＋科技海綿

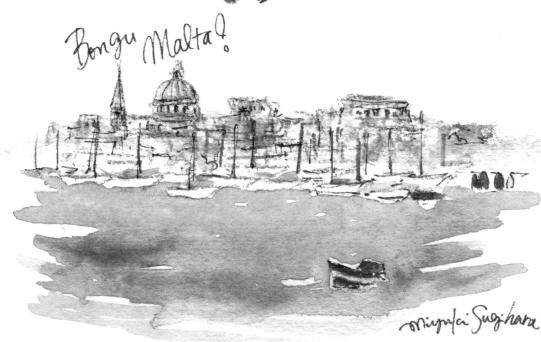

Bongu Malta!

miyuki Sugihara

從斯利馬看見的法勒他風景

街上充滿著可愛的事物！

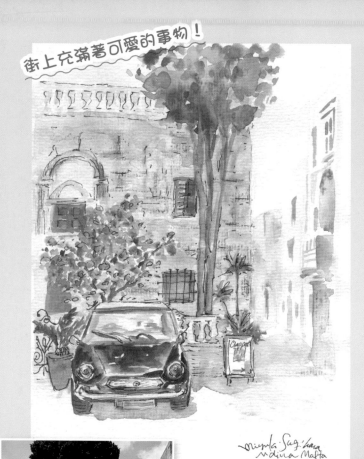

miyuta Sugihara
Mdina Malta

Cute cars

馬爾他的汽車好可愛！

馬爾他仍有許多老爺車，隨處可見這些車子行駛於路上。姆迪納（42頁）甚至會舉辦老爺車比賽。

車子本身雖然就已經非常可愛，但這些車子融入了馬爾他的風景後，更成了作畫的好題材。

油桶專用車▷

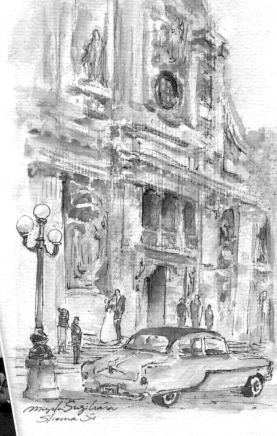

miyuta Sugihara
Slioma Si

門扉也有亮點！！

仔細觀察細節後，會發現好多可愛的圖樣。

門扉裝飾▷

門環

驅魔圖樣

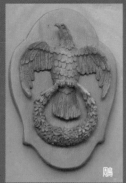

鵰

男女

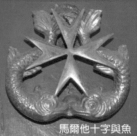

馬爾他十字與魚

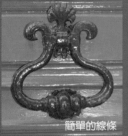

簡單的線條

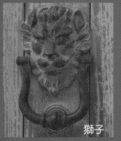

獅子

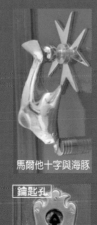

馬爾他十字與海豚

郵箱

門鈴

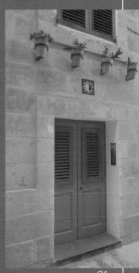

鑰匙孔

除了好吃，
也很適合作為伴手禮

一定要品嘗看看的 馬爾他風味

Foods

凸 Rabbit

分量十足
主菜大多都會
附上馬鈴薯
或沙拉

兔肉料理

Seafoodplatter

用麵包沾醬汁

海鮮拼盤
（Seafood Platter）

炸豆泥球捲餅
Farrafel Kebab

Hummus
鷹嘴豆泥

Farrafel 是炸鷹嘴豆泥球，Kebab 是包
有肉及蔬菜的捲餅，Hummus 則是指
鷹嘴豆泥

Ǵbejna 也稱為
馬爾他圓起司

哥佐起司（gozo cheese） 使用綿羊奶或山羊奶
據說是源自於馬爾他哥佐島 的起司
（rennet）加入小羊胃液製成的起司

有新鮮起司、
日曬乾酪、
加入羅勒或番茄乾、
用橄欖油醃漬等類型

有時還會附上葡萄酒或
黑胡椒，組合變化多樣

Zalzett tal-Malti
馬爾他香腸

豬的肩胛肉或臀肉
芫荽的種子 coriander seeds

鹽 Seasalt 大蒜 garlic

會加入大量的義大利香芹碎末混拌
充滿香料風味的粗胖香腸

Ravjul
馬爾他水餃

裡頭包有瑞可達起司
（Ricotta）的義式大餛飩

一般內餡會是瑞可達起司，並搭配上番
茄醬汁，另外有些還會包龍蝦或
煙燻鮭魚，種類非常多樣，我最
推薦鮭魚×奶油，撒上帕瑪森起司，
品嘗起來會更美味

Pastizzi
脆皮酥餅

cheese

Pea

chicken

Cheese口味的脆皮酥餅是
瑞可達起司的柔和風味

裡頭飽有咖
哩風味的鷹嘴
豆泥

外酥內軟

雞肉多半會撒上芝麻
奶油＋蘑菇的組合也很常見

每間店的酥皮厚度
及口感都不一樣
一顆售價約50日圓

就像日本
的飯糰

有很多口味

一般口味的
馬爾他餅乾大多會
沾著豆類沾醬品嘗。

Galletti
馬爾他餅乾

馬爾他的零嘴
Twistees
・Tastees

Tomato
Basil

口味也很好吃

材料
的米是用烘烤
而非油炸，
因此很健康

鹽

natural salt
哥佐島有鹽田

兔肉調味粉

也很適合用在
雞肉料理

馬爾他產
的橄欖油

香氣濃郁

OIL &
MORE

瓶身印有卡拉瓦喬
(Caravaggio)
畫作的
葡萄酒

以Qvevri陶缸釀製的
organic wine

Mark Cassar
Maltese wines

Marsovin Limited Edition CARAVAGGIO CABERNET FRANC OF MALTA

NATURAL WINE METHODE QVEVRI

推薦
MarCASAR

CISK

馬爾他必喝

帶有柳橙及香草風味，像可樂一樣的無酒精飲料，以及當地人很喜歡的CISK啤酒，有檸檬、野莓口味

義式冰淇淋

Pistaccio / Raspberry / Imoriano de...

busy bee ice cream

一般冰淇淋

✚
名位不妨尋找看看，很多商品都可以看見馬爾他十字

CISK

Fresh Squeeze

fresh Orange juice

柳橙汁

QAGHAQ TAL-GHASEL

麵包圈
「Honey Ring」
包有椰棗的傳統點心

角豆（carob）是種生長在地中海沿岸的豆科植物。日文俗名又叫イナゴマメ（蝗豆）。馬爾他會服用角豆糖漿以減緩喉嚨痛或止咳。

◀角豆糖漿▶

角豆酒

ANBROSA CAROB LIQUEUR

CAROB SYRUP

carob syrup

推薦的咖啡老店「Busy Bee」

這是為在姆西達（Msida）的人氣咖啡廳。晚上11點還可看見等著要買冰淇淋的客人大排長龍。在派皮包入瑞可達起司奶油醬的kannoli※捲餅美味無比！店家會在客人點餐之後開始製作，因此派皮非常酥脆。另也非常推薦這裡的義大利脆餅（Biscotti）！

角豆茶

我朋友情有獨鍾的
馬爾他產黃芥末醬

maltese honey

非常多種包裝，用外觀來決定要買哪一個也相當有趣。

和豬肉料理也很搭

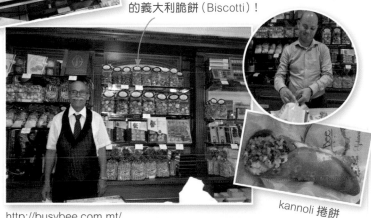

http://busybee.com.mt/

kannoli 捲餅

23

※kannoli 為馬爾他語拼法。義大利語為「cannoli」

馬爾他不可少的蔬果攤、肉攤、魚攤 etc.

像頭一樣大的圓形馬爾他麵包。
店家會幫忙切片

蔬菜必須自己挑選！
裡頭一定會有外觀受損的蔬菜

只要說一下，菜販都會
免費提供
香芹

要看
仔細吻

壓扁的
桃子

花椰菜

番茄

mint

Basi
羅勒

壓扁的
桃子

zucchini 莓洛葡萄

tomatto

Aubergine
蔬果攤 Vegetable shops

pumpkin
Tomato

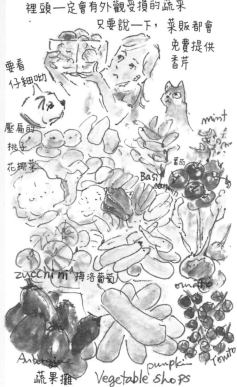

客人能夠指定要買的部位及重量的
肉攤·還能幫客人切片
或切塊,切成涮涮
鍋要用的薄片肉也
沒問題

Bacon 培根　Ham 火腿　minced 絞肉

pork 豬肉　medaloin　rib 肋排肉
ω0

雞肉

Chicken

horse 馬肉　Veal 小牛肉　rabbit 兔肉

Beef Ribeye
市區的肉攤　Butchers

用水槍
清理

馬爾他的鮪魚和
日本一樣都是絕品
特別是腹肉
竟比赤身
便宜

Tuna Belly

店家雖然會幫忙清理,但魚販只留整塊魚肉,
其餘部分都會丟掉。因此想要怎麼賣魚,一定要
事先告知

Salmon　　　tuna 鮪魚

mule 貝類

Vongle octpus

蛤蠣

鯛魚 Seabream

Angler
fish

octopus　　Lampuki
魚攤　Fisheries

秤重賣的餅乾

一同來
瞧瞧馬爾他
的生活

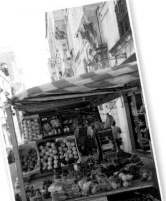

賣蔬果的
移動攤販

rosel　　sora

無論在哪個國家,都是由大
人將食材選法及料理食譜傳
承給孩子

有扁扁的桃子,還有整顆
通紅的草莓…馬爾他的水
果既便宜又美味！

馬爾他的番茄也
長得很奇形怪狀
(^ ^)

挑戰馬爾他料理！

邊做、邊畫、
邊品嘗、好滿足！

像是洋蔥般的馬爾他大蒜「Towm」，味道不像一般大蒜那麼強烈

馬爾他的人們都很親切。開始定居馬爾他後，不知不覺交到很多朋友，更發現自己已經完全地融入了馬爾他的生活。這次請來了我的廚師朋友Duncan來向各位介紹馬爾他料理。

【圓櫛瓜封瑞可達起司／Qarabagli mimli-stuffed Marrows：Duncan 流】

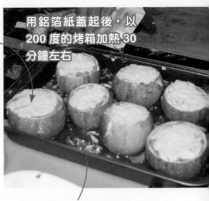

用鋁箔紙蓋起後，以200度的烤箱加熱30分鐘左右

① 將圓櫛瓜挖空
② 將炒過的菠菜、大蒜、羅勒、瑞可達起司、胡椒鹽混合後剁成泥狀
③ 於①依序加入②、肉醬、②、白醬、帕馬森起司

洋蔥、雞高湯、胡椒鹽、熱水、番茄罐、大蒜、白酒

【炒兔肉料理／Fenek moqli-Fried rabbit with garlic：Duncan 流】

 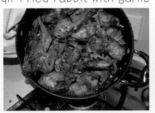

① 先將大蒜、橄欖油、胡椒鹽、肉豆蔻、綜合辛香料粉、紅酒與兔肉混拌均勻

② 以橄欖油熱炒大蒜，放入兔肉。接著加入肉豆蔻、綜合辛香料粉、咖哩粉繼續熱炒

③ 倒入伏特加引火燃燒使酒精蒸發，將兔肉放入醃漬的湯汁與紅酒中慢慢熬煮

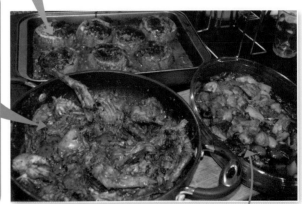

【普羅旺斯燉菜（Ratatouille）】

橄欖＋番茄＋洋蔥＋檸檬＋胡椒鹽

中間是塗抹了這種佐料番茄醬的麵包

蝦膏

最後會在上面撒點義大利香芹

【千層麵】

【餅乾及馬爾他麵包的佐料】

瑞可達起司＋菠菜＋橄欖油＋胡椒鹽

Bigilla 豆泥醬

橄欖

哥佐起司

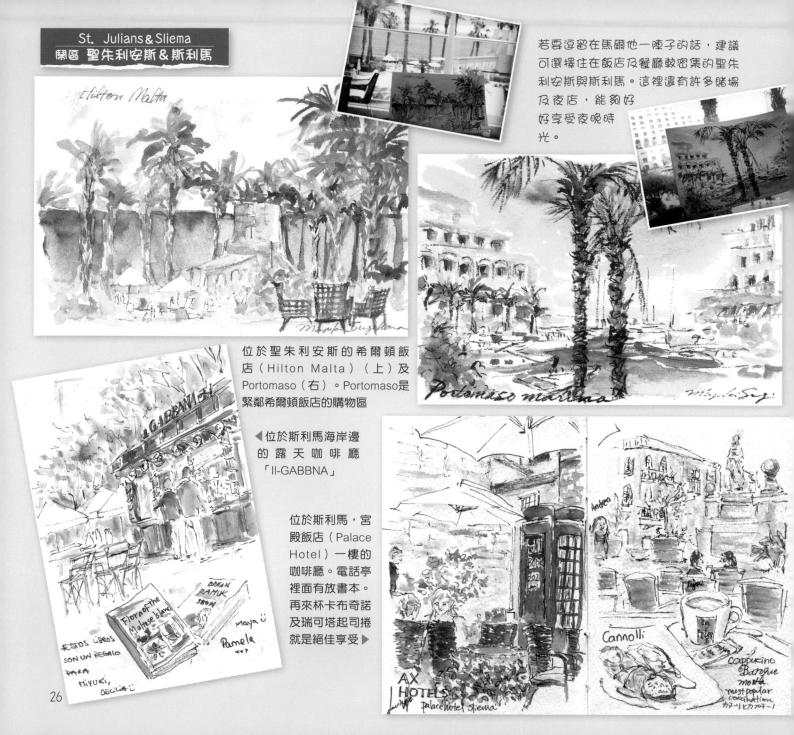

若要逗留在馬爾他一陣子的話，建議可選擇住在飯店及餐廳較密集的聖朱利安斯與斯利馬。這裡還有許多賭場及夜店，能夠好好享受夜晚時光。

位於聖朱利安斯的希爾頓飯店（Hilton Malta）（上）及Portomaso（右）。Portomaso是緊鄰希爾頓飯店的購物區

◀ 位於斯利馬海岸邊的露天咖啡廳「Il-GABBNA」

位於斯利馬，宮殿飯店（Palace Hotel）一樓的咖啡廳。電話亭裡面有放書本。再來杯卡布奇諾及瑞可塔起司捲就是絕佳享受 ▶

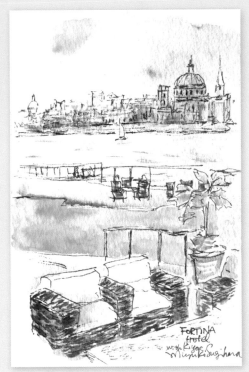

從斯利馬的富緹納渡假飯店（Fortina Spa Resort）遙望出去的景色，能夠看見對岸的法勒他街景

斯利馬有大型購物中心，悠閒地散步順便購物似乎也是不錯的選擇。

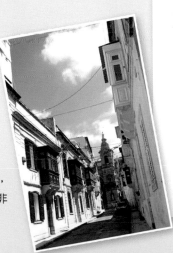

斯利馬和法勒他一樣，街道上的木製陽台都非常可愛

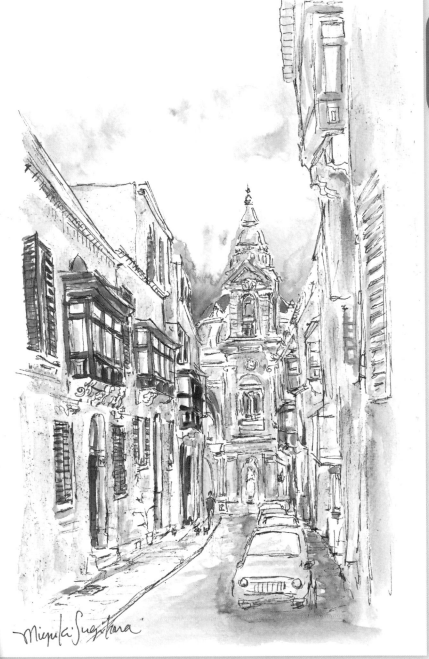

※102頁有著色圖可做練習

27

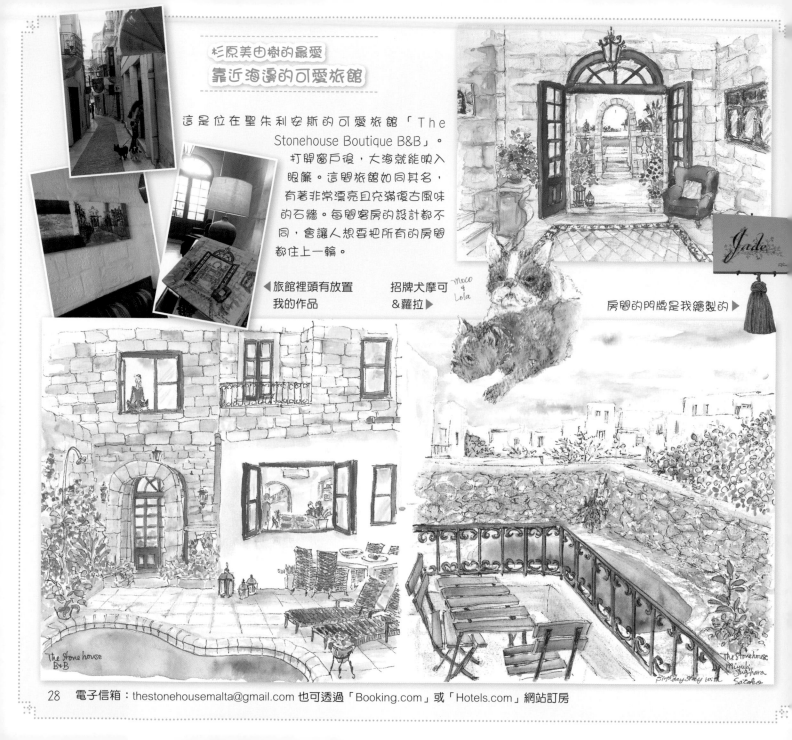

杉原美由樹的最愛
靠近海邊的可愛旅館

這是位在聖朱利安斯的可愛旅館「The Stonehouse Boutique B&B」。打開窗戶後，大海就能映入眼簾。這間旅館如同其名，有著非常漂亮且充滿復古風味的石牆。每間客房的設計都不同，會讓人想要把所有的房間都住上一輪。

◀旅館裡頭有放置 我的作品

招牌犬摩可 &蘿拉▶

房間的門牌是我繪製的▶

The stone house B+B

The Stonehouse Miyuki Sugihara Satoko

電子信箱：thestonehousemalta@gmail.com 也可透過「Booking.com」或「Hotels.com」網站訂房

Sea of Malta
馬爾他的海

馬爾他是個島嶼國家，四面環海，當然就少不了海景。不過這裡想跟各位介紹我心目中絕佳的海景寫生地點。

首先讓我們朝馬爾他島北部的梅利哈移動。隨著巴士 ▶ 一路搖晃，朝窗外看去，映入眼簾的是一整片的恬靜風光。眼前所見的是仙人掌，馬爾他人還會將仙人掌的果肉做成果醬食用。

梅利哈有著馬爾他唯一的美麗長沙灘。由於淺灘範圍較大，因此也能放心地讓小孩在附近游泳。冬天會有許多海藻沖上岸，到了春天，馬爾他人就會用推土機將海藻全部清除。當我問推土機工人「這些海藻要怎麼處理？」時，他回答「如果妳想吃的話，我可以分給妳」。但聽說其實這些海藻都會被拿來做成田裡的肥料！變乾淨的沙灘，以及開滿花朵的野草真的好美……▼

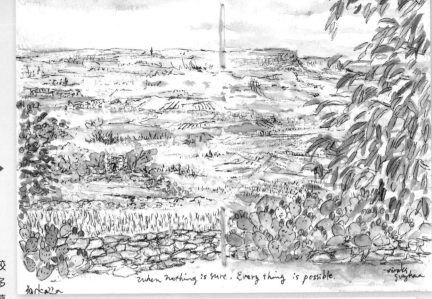

When nothing is sure. Every thing is possible.

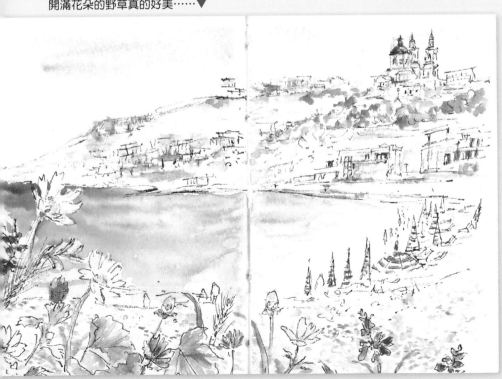

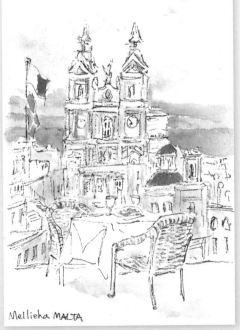

Mellieha MALTA

▲從瑪麗蒂姆飯店（Maritim Antonine Hotel & Spa）窗邊看出去的景色是我相當喜愛的寫生題材

29

從此處看去，左邊為教會區域，右邊為廣闊海灣的梅利哈景色，是我無意間發現的口袋景點！

31

Miyuki Sugihara

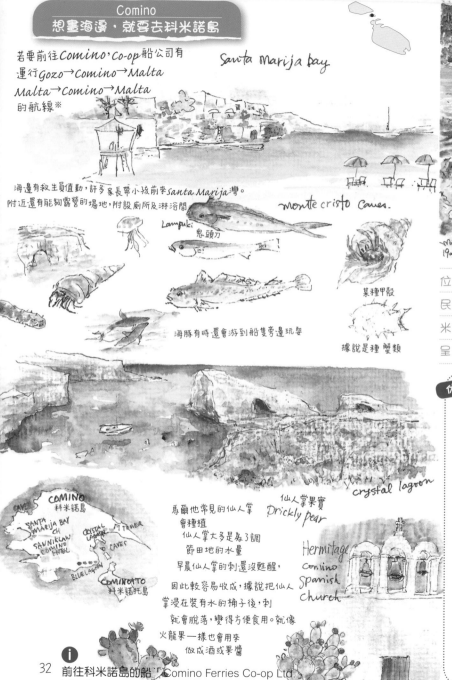

若要前往Comino，Co-op船公司有
運行Gozo→Comino→Malta
Malta→Comino→Malta
的航線※

Santa Marija bay

海邊有救生員值勤，許多家長帶小孩前來Santa Marija灣。
附近還有能夠露營的場地，附設廁所及淋浴間

Monte cristo caves.

Lampuki 鬼頭刀

海豚有時還會游到船隻旁邊玩耍

某種甲殼
據說是種蟹類

crystal lagoon

馬爾他常見的仙人掌
會種植
仙人掌大多是為了調
節旱地的水量
早晨仙人掌的刺還沒甦醒，
因此較容易收成，據說把仙人
掌浸在裝有水的桶子後，刺
就會脫落，變得方便食用。就像
火龍果一樣也會用來
做成酒或果醬

仙人掌果實
Prickly pear

COMINO 科米諾島
CAVES
SANTA MARIJA BAY CH
SAVNIKLAN CRYSTAL LAGOON TOWER
COMINO HOTEL CAVES
BLUE LAGOON
COMINOTTO 科米諾托島

Hermitage Comino Spanish church

Miyuki Sugihara
19 and 20 May 2017 For Duncan's Birthday Thank you for the Perfect feels and moments♡

位於馬爾他島與哥佐島間的小島「科米諾」。這裡的居民竟然不超過10人！科米諾島與附近另一個無人島「科米諾托島」間有著人稱「藍潟湖」（Blue Lagoon），呈現祖母綠色的廣闊海灘。

休憩片刻

沙灘傘豎立法
風吹也不會倒的

握住這裡

先找片平地，確認
太陽的移動路徑後，
決定立傘的位置

像划船一樣，
向下挖40cm左右
立起傘桿後，
於兩側放入石塊，
並從上用力壓緊

蓋上沙子

用腳踩

風勢很強，
就連
濕毛巾也
能吹乾。

MALTA

前往科米諾島的船「Comino Ferries Co-op Ltd」
http://www.cominoferries.com/

鳳梨汁非常受歡迎！

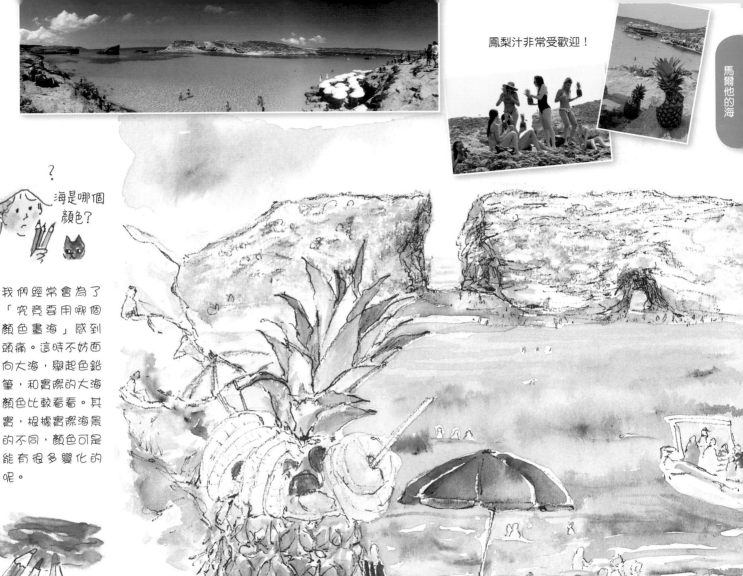

海是哪個
顏色？

我們經常會為了
「究竟要用哪個
顏色畫海」感到
頭痛。這時不妨面
向大海，舉起色鉛
筆，和實際的大海
顏色比較看看。其
實，根據實際海景
的不同，顏色可是
能有很多變化的
呢。

就用這個顏色吧！

※98頁有著色圖可做
練習

Comino
island,
Pineapple
fruit assortment
only cost 6€ parasol
and cocktail 8€ and chairs 15€
Cathy Pippi Kosei Sougen Mayule
Hikaru

被夕陽染色的大海別有一番風味!!

充滿祖母綠光輝的大海當然美麗!但若一直用藍色系的顏色描繪大海,有時候也會想要嘗試加入其他顏色。被夕陽染色的大海,充滿讓人無法言喻的美。

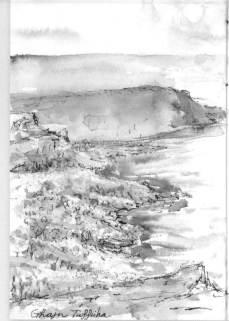
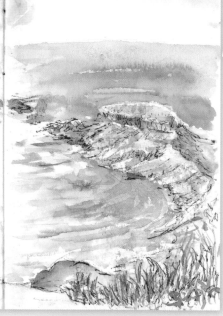

Ghajn Tuffieha

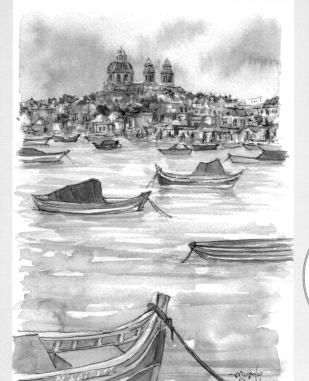

只要稍微改變顏色,即便是相同的風景,也會讓人有截然不同的印象。

Pink + Orange

Blue + Green

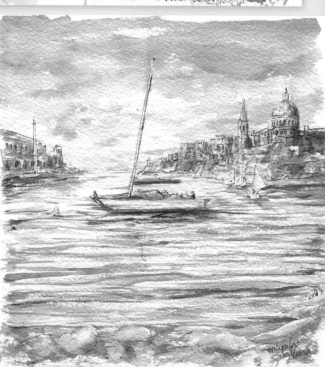

Ta' Xbiex的海灣

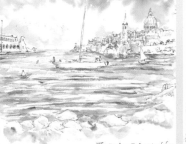

The view from Ta' Bar Majula Sugi

34

◀位於馬爾他島西北邊
的艾因圖菲哈（Ghajn
Tuffieha）海灣，同
時也是我最喜歡的景
點。這裡有著沙丘及
開滿花朵的草原，會
讓人誤以為來到不同
的星球，有時還會看
見大石頭滾落。讓我
不僅也想隨著穿越丘
陵的風，一同飛去。
巨大的岩石上，彷彿
有著天然的水晶……

加入彩虹及海鷗之▶
後，讓整幅畫瞬間充
滿戲劇效果。水彩色
鉛筆真的能創造出無
限可能！

◀從斯利馬看見的法勒
他夕陽美景。作畫時
只用了五種顏色

 180

 157

 120

 125

 107

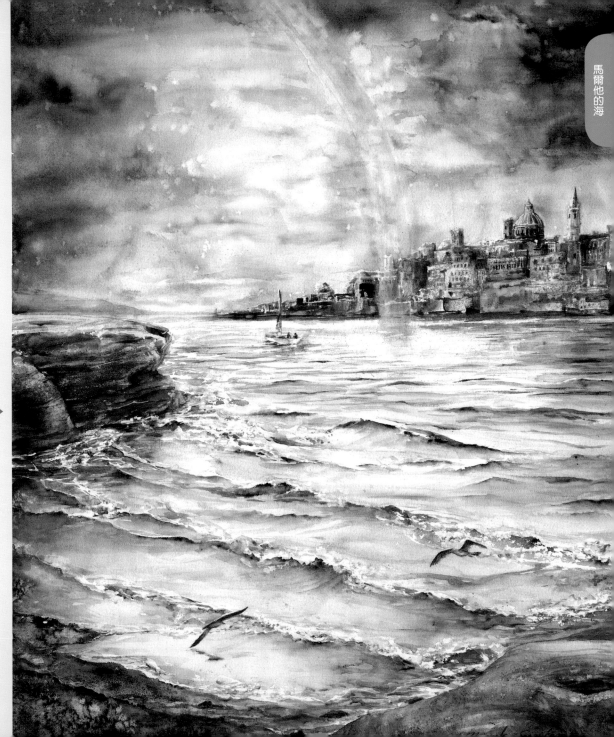

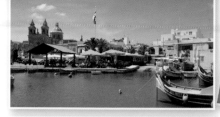

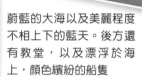

Marsaxlokk
漁夫之城 馬爾薩什洛克

馬爾他的船隻都好可愛！ 岸邊滿滿都是「如畫般」的船隻。如果想畫船，推薦各位可以前往位在馬爾他南部的漁夫之城馬爾薩什洛克。這裡的船都長有一對眼睛，據說這對眼睛能夠驅邪，在漁夫出海捕魚時，避免壞天氣或事故發生。每艘船的眼睛都長得不太一樣，光是欣賞這些眼睛就很有趣！

蔚藍的大海以及美麗程度不相上下的藍天。後方還有教堂，以及漂浮於海上，顏色繽紛的船隻

仰視

俯視

藍眼睛

鳥眼！

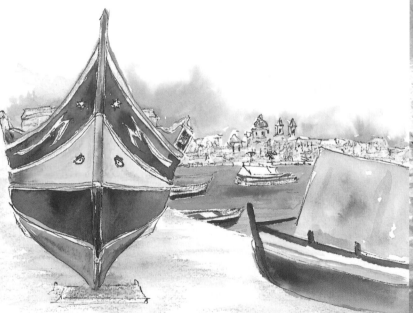

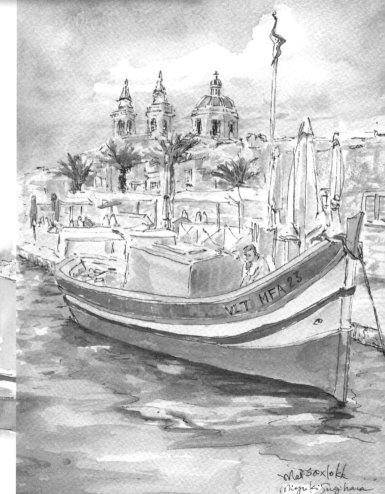

36

漂浮在水面上的傳統漁船「魯祖」（Luzzu）

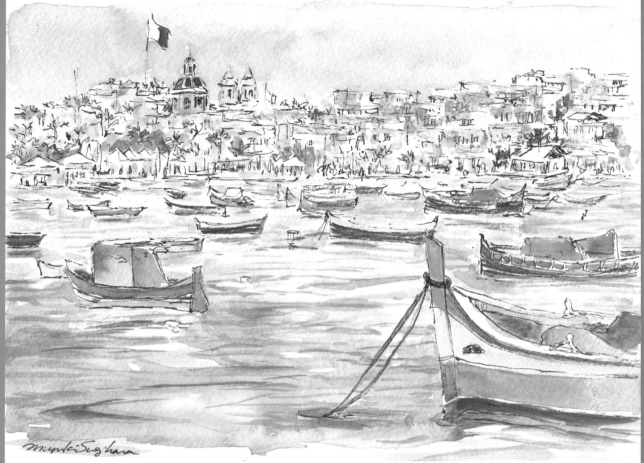

這裡有許多的露天禮品店。用魚網織成的袋子也好可愛！如果是平日早上前往的話，推薦各位可以購買一些新鮮魚貨

若想採買魚貨，建議要一早前往

37

來到海邊，當然不能錯過海鮮

都已經到了海邊，如果不品嘗海鮮的話，就太對不起自己了！馬爾他與日本同屬島嶼國家，因此有著非常美味的海鮮。除了大口品嘗外，還能將海鮮拼盤畫成相當有視覺效果的作品。大份的拼盤料理中，有著各式各樣的海鮮。由於分量十足，建議大家可以分食品嘗。

you can choose chips and salad or mushed potato

Seafood Platter £22.00

除了畫出料理外，也可大致描繪出背景，讓人感受到餐廳的氣氛，當然也可自由變換餐點的擺放位置。

其實，我當時忘了帶水筆出門，因此以乾畫法描繪完後，就順手將餐桌上的紙巾沾水，溶解色鉛筆的顏色。作畫這件事情是沒有任何規則的。各位不妨也善加利用手邊的物品，好好地享受其中的樂趣吧！

+356 21654114　iPlace
Wllaqast. MXK 1320 Marsaxlokk
Wilga

原來也可以這樣啊！

太好了

38

大海的近景該畫什麼呢？

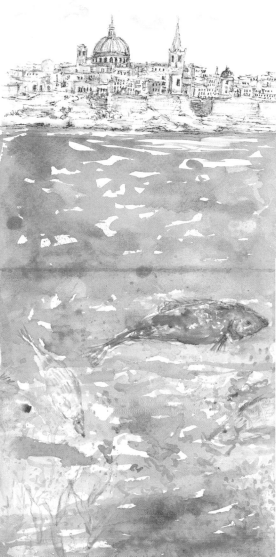

這三幅都是由後方的法勒他街景、中間的海景所構成的斯利馬風景畫。依照前方近景描繪的素材，整幅畫呈現出來的感覺也完全不同。

◀ 眼前就是海底風情。這就像是魚兒從海中看見的景象

前方描繪食物。在海邊的餐廳邊欣賞海景，邊享受放鬆時光 ▶

前方描繪船隻。透過豎立的桅杆將遠景及近景融合，更能將人的目光從船隻引導至後方的圓頂建物。 ▼

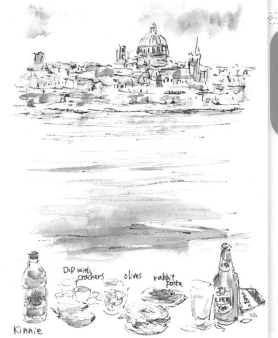

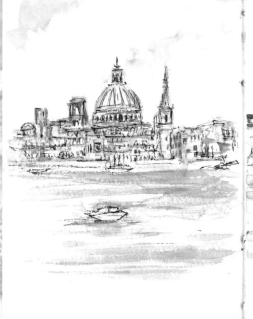

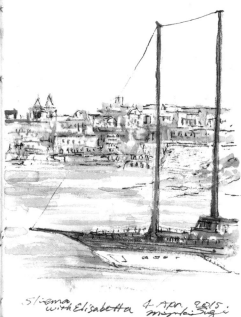

ⓘ 若搭乘右下方的Gulettes古船，可詢問「Malta Blue Cruises」相關訊息請參閱作者網站（本書最後一頁）

39

動手做做看
杉原美由樹鍾愛的手作筆記本

常有人問我「哪裡買得到像是筆記本的素描簿？」，但其實那都是手工製成的。我是用Rivoaltus的筆記本外皮，由美駕堂（Misuzudo）老闆傳授製作技巧，甚至還為此參加講習課程。

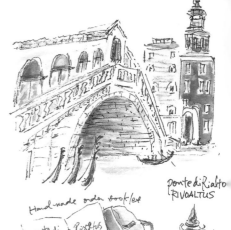

1 將水彩紙裁成筆記本的大小，前後各疊放五張，並將水彩紙對折

準備需要的台紙數

自己動手做的好處在於能夠依照喜好選擇形狀、大小及張數。照片是依照這次書籍大小製成的筆記本

2

用錐子在每台紙的中間鑿出四個洞

3

縫線根數等於分台台數！

內側則是縫在台紙的正中間

鉤住旁邊的縫線後，朝側邊拉去

將每台水彩紙縫起，並穿過筆記本外皮固定

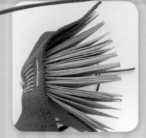

從上面看的話，可以看出是如何分台的

切下1片皮革就能作為外皮，尺寸並沒有太多要求。只要能繞台紙一圈，且稍微重疊即可。將外皮蓋起後，再綁上皮繩固定

4

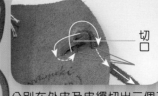

切口

分別在外皮及皮繩切出三個及一個切口，並穿拉皮繩

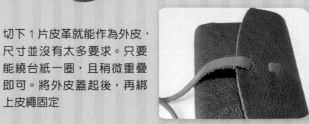

筆記本蓋起來就像這樣

杉原美由樹的塗鴉作品
試著在紙張以外的物品上作畫

各位是否打從心裡認為「水彩色鉛筆只能畫在紙上」？實際嘗試後發現，水彩色鉛筆其實可以畫在很多材質上呢。讓我們不妨隨時抱持著好奇心，想想「畫在這裡會是怎樣的感覺？」、「這應該沒辦法畫吧…不過真的沒辦法嗎？」挑戰各種可能性，將能帶來更多樂趣。

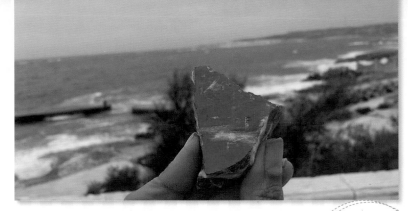

試著用撿來的碎片描繪海景

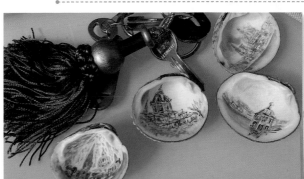

由於作品不耐水，要注意別讓作品濕掉！

在貝殼描繪海邊風景。會有人提出「用水彩色鉛筆畫難道不會消失？」的疑問，但只要在上面塗上指甲用的護甲油，就不用擔心會消失。照片上方是我家的鑰匙！

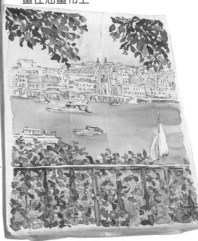

畫在油畫布上

這是受人之託所描繪的作品。我使用了日本製墨及壓克力顏料，參考室町時代的插花古書描繪而成，作品相當受到委託人的喜愛。

★實用資訊★
Frontia 株式會社每年都會將我的畫作製成月曆或筆記本等文具商品販售。
http://www.frontia-net.co.jp/

在古羅馬時代，古城米利大（Melita）被阿拉伯人一分為二。城牆圍起的區域為姆迪納，剩餘的住宅區則稱為拉巴特（Rabat）。但之後接管馬爾他的醫院騎士團為了抵禦來自海上的攻擊，將居住區域移往港邊。這也使得姆迪納熱鬧不再，甚至被冠上「寂靜之城」（Silent City）的稱號。

每年4月左右都會舉辦源自中世紀的慶典

Mdina
姆迪納

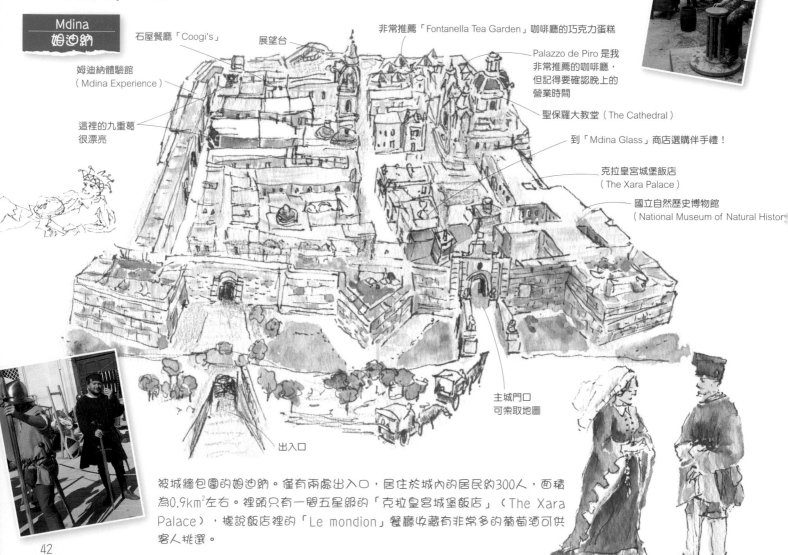

石屋餐廳「Coogi's」

展望台

非常推薦「Fontanella Tea Garden」咖啡廳的巧克力蛋糕

姆迪納體驗館（Mdina Experience）

Palazzo de Piro 是我非常推薦的咖啡廳，但記得要確認晚上的營業時間

這裡的九重葛很漂亮

聖保羅大教堂（The Cathedral）

到「Mdina Glass」商店選購伴手禮！

克拉皇宮城堡飯店（The Xara Palace）

國立自然歷史博物館（National Museum of Natural History）

主城門口可索取地圖

出入口

被城牆包圍的姆迪納。僅有兩處出入口，居住於城內的居民約300人，面積為0.9km²左右。裡頭只有一間五星級的「克拉皇宮城堡飯店」（The Xara Palace），據說飯店裡的「Le mondion」餐廳收藏有非常多的葡萄酒可供客人挑選。

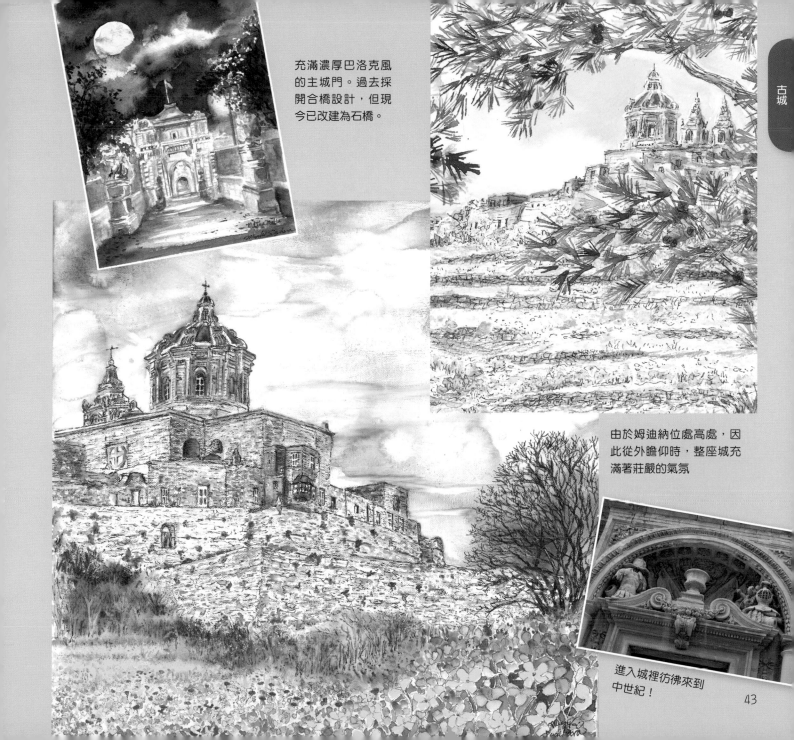

充滿濃厚巴洛克風
的主城門。過去採
開合橋設計，但現
今已改建為石橋。

由於姆迪納位處高處，因
此從外瞻仰時，整座城充
滿著莊嚴的氣氛

進入城裡彷彿來到
中世紀！

43

Let's draw the wall of masonry
描繪石牆

隨意堆疊的石塊非常有魅力。有些
石塊稍微缺角、有些石塊稍微帶弧
度，讓我們感受到存在於其中的悠久
歷史。乍看之下或許讓人覺得難度很
高，甚至不少人會不知道該如何下
筆。在這裡向各位介紹一些簡單的訣
竅以及能加深記憶的提示。

使用的顏色

 140　 187

 271　 180

 274　 115（橘色）

 177　 184

Karat 43
（品牌：施德樓）

1 用271大致畫出石堆

 271

2 數個顏色的色鉛筆
（Karat 43、271、
187、140）粉末以濾茶器適
當地刮落在石堆部分，並偶
爾用手指將粉末撥開

3 用沾水的
平筆將色
鉛筆粉末溶
解。由於使用
了多個顏色，
因此很自然地
呈現出複雜色系。作畫時，
需順著石堆的方向運筆

karat 43　271　**187**　**140**

4 以沾水的平筆直接取
180，加強較暗的部分

 180

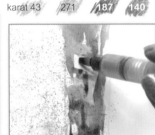

5 接著再用水筆取180，
描繪出石塊交疊的部分

 180

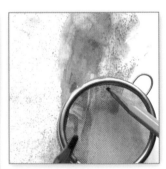

6 趁紙張還沒乾之前，以
濾茶器刮點115及184的
粉末在光線會照到的部分

 115　184

7 確認整體的協調度，並以水筆或乾畫法取180、274及177，在顏色必須較深的部分做加強

180　274　177

8 完成

多個步驟更有趣

於畫作塗上膠水，並撒點石頭粉末。建議可將撿來的石頭或沙子以微波爐加熱殺菌後再使用。

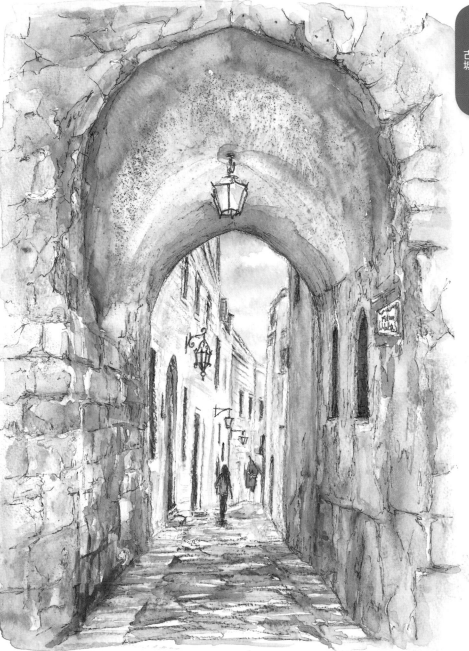

※99頁有著色圖可做練習

45

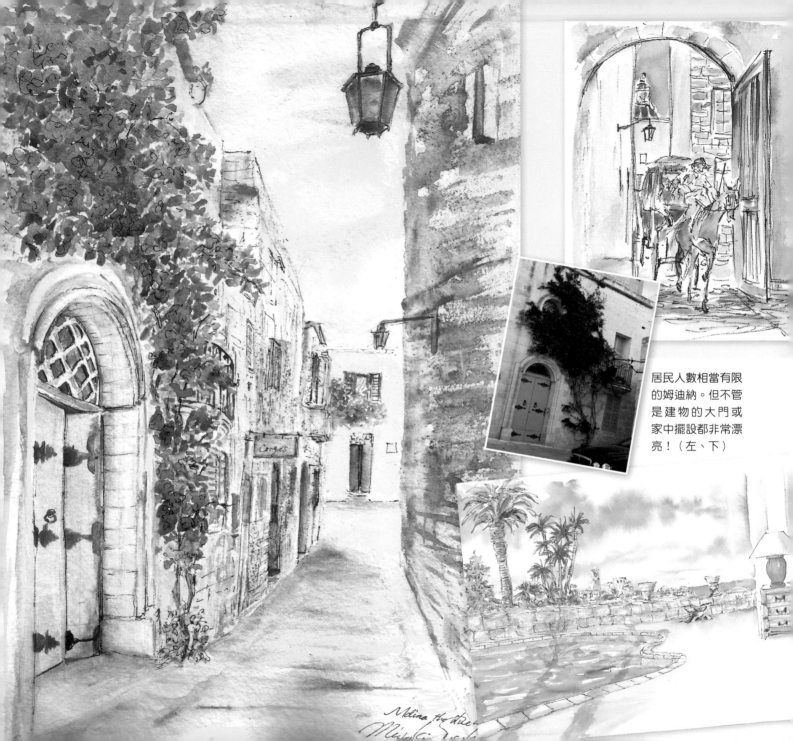

居民人數相當有限的姆迪納。但不管是建物的大門或家中擺設都非常漂亮！（左、下）

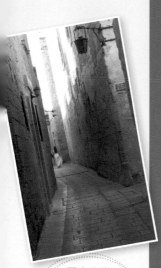

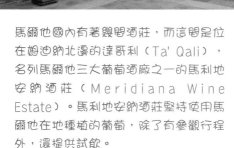

馬車非常
適合行駛在
姆迪納的街道上。
我還發現街道彼端
竟有位美麗的
新娘！

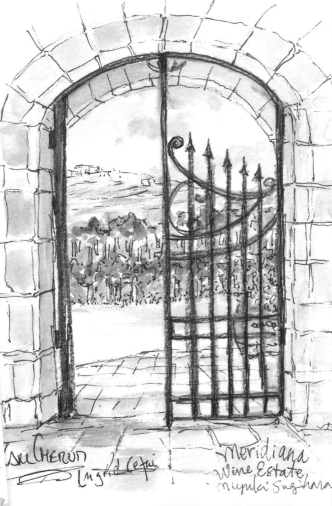

馬爾他國內有著幾間酒莊，而這間是位
在姆迪納北邊的達哥利（Ta' Qali），
名列馬爾他三大葡萄酒廠之一的馬利地
安納酒莊（Meridiana Wine
Estate）。馬利地安納酒莊堅持使用馬
爾他在地種植的葡萄，除了有參觀行程
外，還提供試飲。

馬利地安納酒莊
（Meridiana Wine Estate）
http://meridiana.com.mt/

由於葡萄酒也算
是季節性產品，
因此事前詢問確
認會比較放心。

47

Let's draw the spring flowers
描繪花田

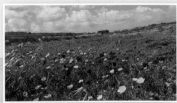

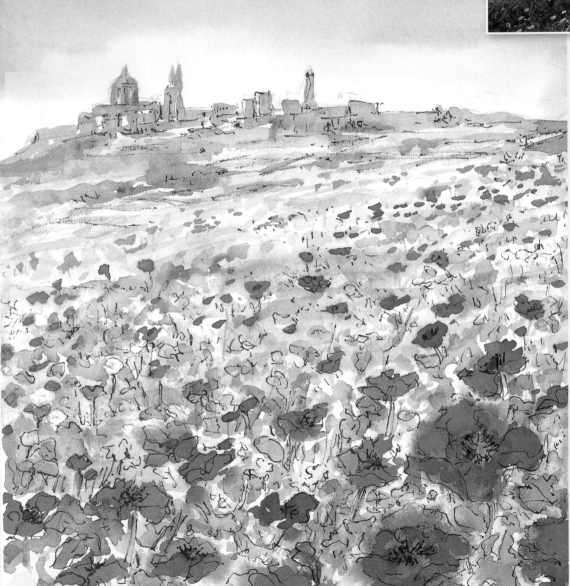

這是從位在姆迪納東
北邊的城市「達哥
利」所看見的姆迪納
風景。
與花朵極為搭配的淡
淡暖色似乎在強調古
城應有的寂寥感…。
只要熟悉前方的花田
描繪方式，就能運用
在各種風景當中。
左邊是畫完了花田
後，再用藝術筆加入
輪廓的作品。

使用的顏色
121
157
167
110
264

48

※100 頁有著色圖可做練習

1 以平筆將整張紙塗水

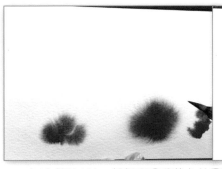

2 以水筆取121，趁紙張還沒乾之前暈開顏色，描繪出花朵。花朵則是從前方到後方愈變愈小、顏色也愈來愈淡　**121**

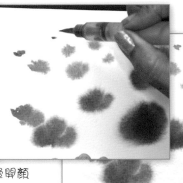

3 以121重疊塗上前方的花瓣，加深顏色　**121**

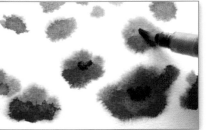

4 以水筆取157，畫出花蕊　**157**

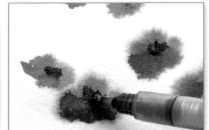

5 趁花蕊部分還沒乾之前，以水筆取鹽塗在上方

6 邊確認整體協調性，邊加入花朵，並以167畫出莖部及花蕾　**167**

7 用水筆取110，以由前向後，避開花朵的方式塗色　**110**

8 以水筆取264，加畫出葉子　**264**

9 完成

49

馬爾他屬於冬季多雨、夏季乾燥的地中海型氣候。當雨季結束,進入春天時,百花盛開,美麗萬分。馬爾他11月會開始降雨,到了1、2月時,許多香草及野草便冒出新芽,讓春天有好多能夠收成的植物。

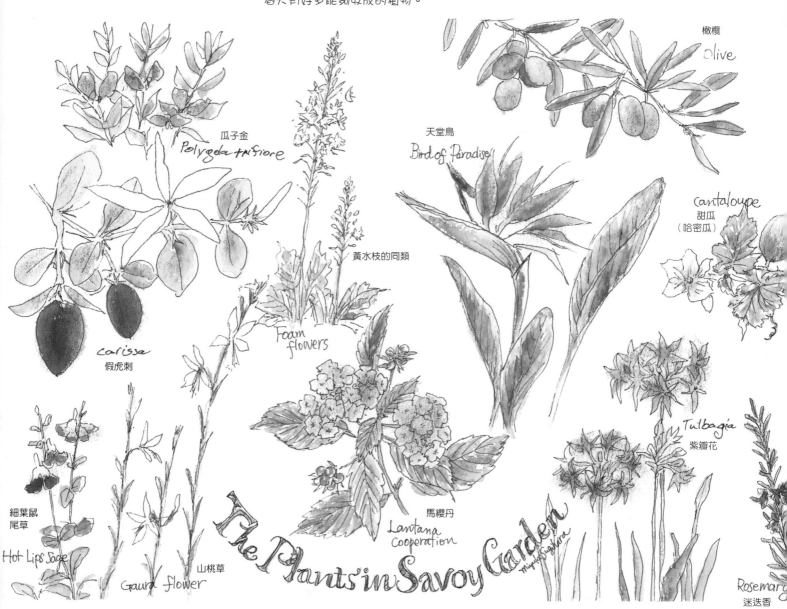

瓜子金
Polygda trifiore

橄欖
olive

天堂鳥
Bird of Paradise

Cantaloupe
甜瓜
(哈密瓜)

黃水枝的同類
Foam flowers

carissa
假虎刺

細葉鼠尾草
Hot Lips Sage

山桃草
Gaura flower

Lantana Cooperation
馬纓丹

The Plants in Savoy Garden
Miyuki Sugiura

Tulbagia
紫瓣花

Rosemary
迷迭香

Savoy Garden 是我以前居住過的公寓,這些都是我在那裡曾經看過的花朵

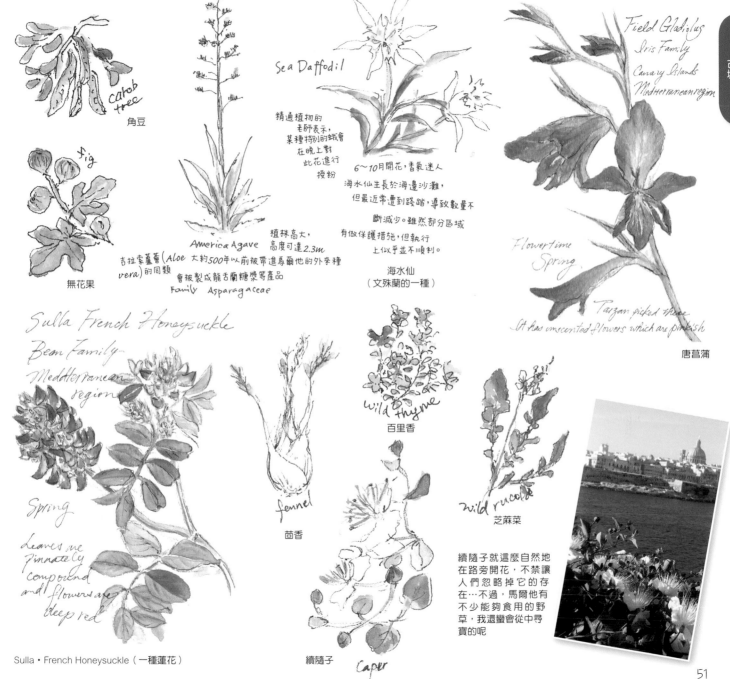

carob tree
角豆

fig
無花果

America Agave

植株高大，
高度可達2.3m

吉拉索蘆薈（Aloe 大約500年以前被帶進愚爾他的外來種
vera）的同類
會被製成龍舌蘭糖漿等產品
Family Asparagaceae

Sea Daffodil

精通植物的
老師表示，
某種特別的蛾會
在晚上對
此花進行
授粉

6～10月開花，香氣迷人

海水仙生長於海邊沙灘，
但最近常遭到踐踏，導致數量不
斷減少。雖然部分區域
有做保護措施，但執行
上似乎並不順利。

海水仙
（文殊蘭的一種）

Field Gladiolus
Iris Family
Canary Islands
Mediterranean region

Flower time
Spring

Tarzan picked these
It has unscented flowers which are pinkish

唐菖蒲

Sulla French Honeysuckle
Bean Family
Mediterranean
region

Spring

leaves are
pinnately
compound
and flowers are
deep red

Sulla・French Honeysuckle（一種蓮花）

fennel
茴香

wild thyme
百里香

wild rucola
芝麻菜

續隨子就這麼自然地
在路旁開花，不禁讓
人們忽略掉它的存
在…不過，馬爾他有
不少能夠食用的野
草，我還蠻會從中尋
寶的呢

續隨子
Caper

51

位於馬爾他東南部的藍洞能乘坐船隻入內，建議各位可在好天氣的上午前往。

其實馬爾他被認為是地中海文明的發源地，其歷史更可追溯至西元前4500年左右。在馬爾他境內已發現數個巨石神殿，藍洞附近也有一個名為哈札伊姆的神殿（Hagar Qim Temple）。

Hagar Qim

古文明遺跡

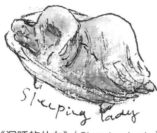

Sleeping Lady

《沉睡的仕女》（Sleeping Lady）石雕令人感動無比，腰際的柔美線條及纖細的四肢極為協調※

goddess

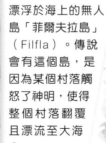

漂浮於海上的無人島「菲爾夫拉島」（Filfla）。傳說會有這個島，是因為某個村落觸怒了神明，使得整個村落翻覆且漂流至大海中

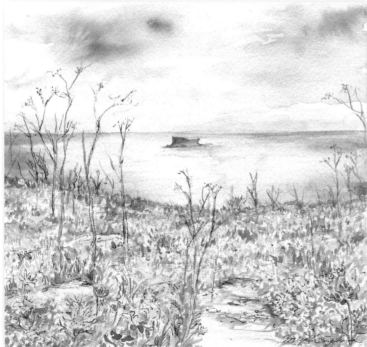

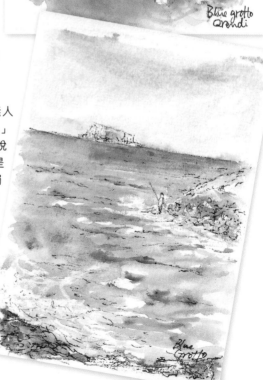

Blue grotto arandi

Blue Grotto

※《沉睡的仕女》展示於法勒他的國立考古學博物館（National Museum of Archaeology）

Mosta 莫斯塔

莫斯塔是位於姆迪納東北方的城鎮，並擁有歐洲第三大的圓頂教堂·莫斯塔圓頂教堂（Rotunda of Mosta；或稱聖瑪利亞教堂）。美麗的天花板非常值得前往欣賞！教堂內充滿莊嚴的氛圍，讓人不禁肅然起敬。

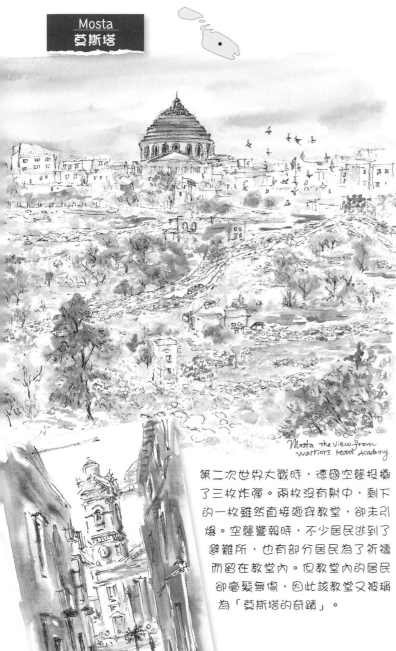

Mosta the view from warriors heart Academy

第二次世界大戰時，德國空襲投擲了三枚炸彈。兩枚沒有射中，剩下的一枚雖然直接砸穿教堂，卻未引爆。空襲警報時，不少居民逃到了避難所，也有部分居民為了祈禱而留在教堂內。但教堂內的居民卻毫髮無傷，因此該教堂又被稱為「莫斯塔的奇蹟」。

◀ 這是我尚未遷居馬爾他，第一次前往莫斯塔旅遊時所描繪，充滿回憶的一幅作品

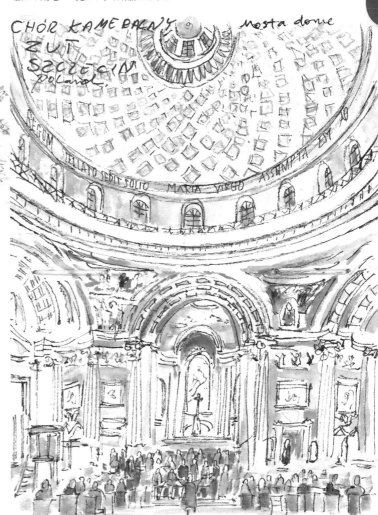

CHÓR KAMERALNY ZUT SZCZECIN Poland. Mosta dome

▲ 來自波蘭的團體正在練習頌歌

Busket Garden
布斯凱特花園

描繪草原

駕車經過的草原實在太美，讓我不禁駐足作畫！這一帶被稱為「布斯凱特花園」，原本是騎士團作為狩獵娛樂的場所，充分保留下未經人工破壞的大自然。

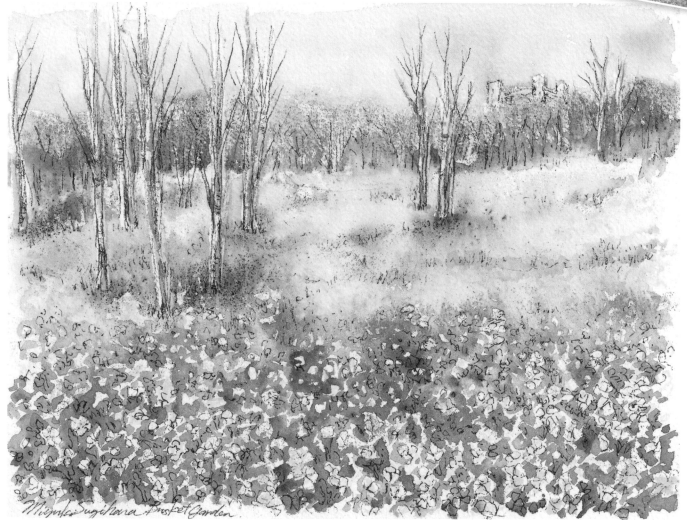

Minuta Sugihara Busket Garden.

使用的顏色　107　120　168　180　白色紙捲蠟筆

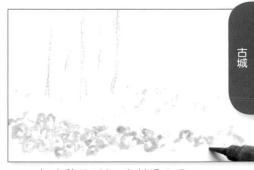

1 用鉛筆畫出樹木的線條後，再以白色紙捲蠟筆於鉛筆線條的左右兩側畫出樹幹粗細的線條（顏色疊在鉛筆線條上也OK）

2 以乾畫法取107描繪花朵，再以水筆溶解

107

3 以水筆取120，在花朵四周畫圈圈，像是將花朵包起來

120

建議使用噴出來的粒子比一般噴罐更細的香水專用噴霧器

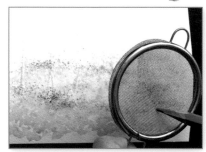

4 邊橫向移動濾茶器，邊依序刮取107及168的色鉛筆粉末於畫紙上

107　169

5 用手蓋住畫紙下方，以噴霧器噴水

6 趁畫紙還沒乾以前，以濾茶器刮取120及180，讓顏色暈開

120　180

7 完成

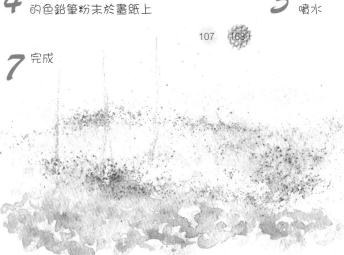

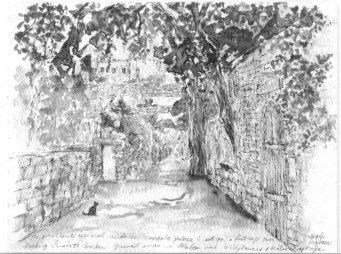

布斯凱特花園附近的風景

55

Palazzo Parisio
花園宮殿

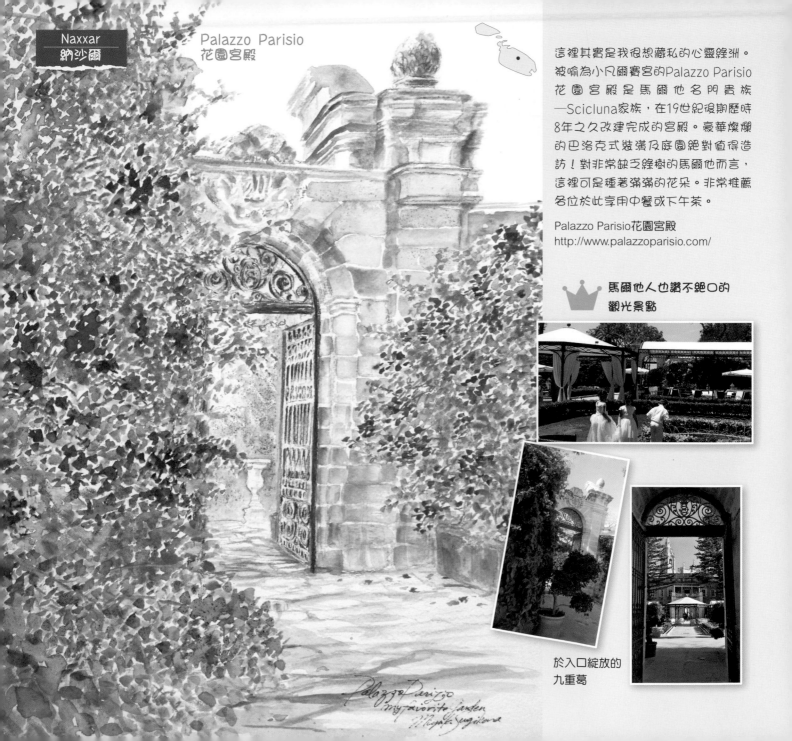

這裡其實是我很想藏私的心靈綠洲。被喻為小凡爾賽宮的Palazzo Parisio花園宮殿是馬爾他名門貴族—Scicluna家族,在19世紀後期歷時8年之久改建完成的宮殿。豪華燦爛的巴洛克式裝潢及庭園絕對值得造訪!對非常缺乏綠樹的馬爾他而言,這裡可是種著滿滿的花朵。非常推薦各位於此享用中餐或下午茶。

Palazzo Parisio花園宮殿
http://www.palazzoparisio.com/

♛ 馬爾他人也讚不絕口的
觀光景點

於入口綻放的
九重葛

Palazzo Parisio
my favorite garden
Miyuki Sugihara

together with
KumiSeino + IZUMI, I think Let's time
 -to be happy again!
Palazzo Parisio afternoon!

中庭種有非常
多種類的樹木
及九重葛

下午茶必須要
事前預約

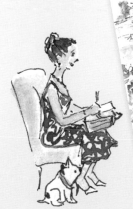

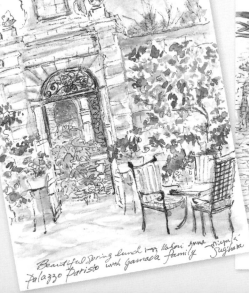

Beautiful spring lunch with Hatori anna
Palazzo Parisio with Gamada family

Desiderata Beautiful place to stroll around and have afternoon Tea

57

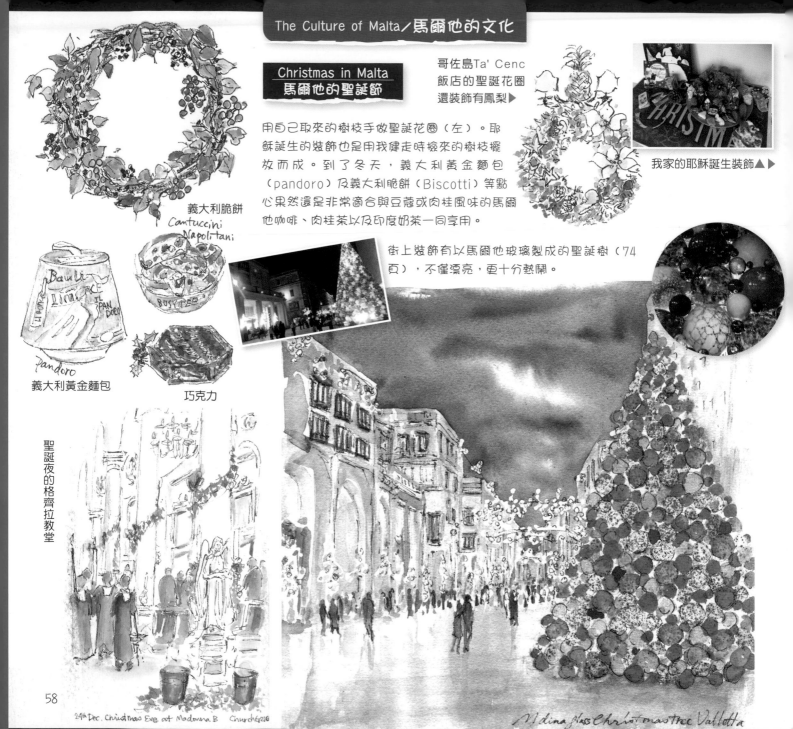

Christmas in Malta
馬爾他的聖誕節

哥佐島Ta' Cenc
飯店的聖誕花圈
還裝飾有鳳梨▶

用自己取來的樹枝手做聖誕花圈（左）。耶穌誕生的裝飾也是用我健走時撿來的樹枝擺放而成。到了冬天，義大利黃金麵包（pandoro）及義大利脆餅（Biscotti）等點心果然還是非常適合與豆蔻或肉桂風味的馬爾他咖啡、肉桂茶以及印度奶茶一同享用。

我家的耶穌誕生裝飾▲▶

街上裝飾有以馬爾他玻璃製成的聖誕樹（74頁），不僅漂亮，更十分熱鬧。

義大利脆餅
Cantuccini
Napolitani

Bauli
IL PAN
doro

Pandoro
義大利黃金麵包

巧克力

聖誕夜的格齊拉教堂

58

24th Dec. Christmas Eve at Madonna B. Church Gzira

Mdina glass Christmas tree Valletta

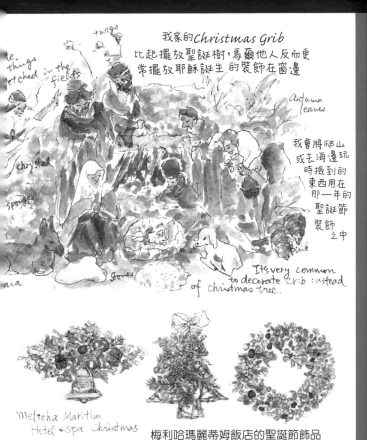

我家的Christmas Grib
比起擺放聖誕樹,馬爾他人反而更
常擺放耶穌誕生的裝飾在窗邊

things etched in the fields
Autumn leaves
crystal
sponges
Its very common to decorate crib instead of christmas tree.
stones

我會將爬山
或去海邊玩
時撿到的
東西用在
那一年的
聖誕節
裝飾
之中

Meliena Maritim Hotel & Spa Christmas

梅利哈瑪麗蒂姆飯店的聖誕節飾品

Notte Bianca & Birg Fest (白夜)

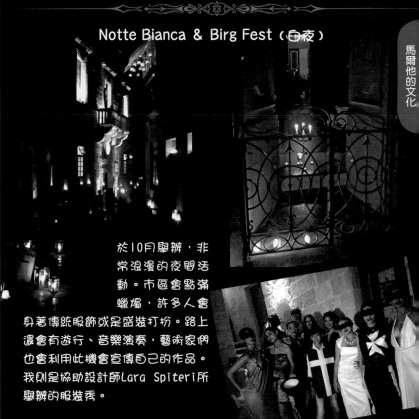

於10月舉辦,非
常浪漫的夜間活
動。市區會點滿
蠟燭,許多人會
身著傳統服飾或是盛裝打扮。路上
還會有遊行、音樂演奏,藝術家們
也會利用此機會宣傳自己的作品。
我則是協助設計師Lara Spiteri所
舉辦的服裝秀。

將服裝秀的樣子製成
銅版畫

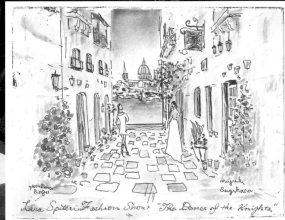

Lara Spiteri Fashion Show: "The Dance of the Knights."

ⓘ 銅版畫工坊
相關訊息請參閱作者網站（本書最後一頁）
藝術家：Jesmond Vassalo

59

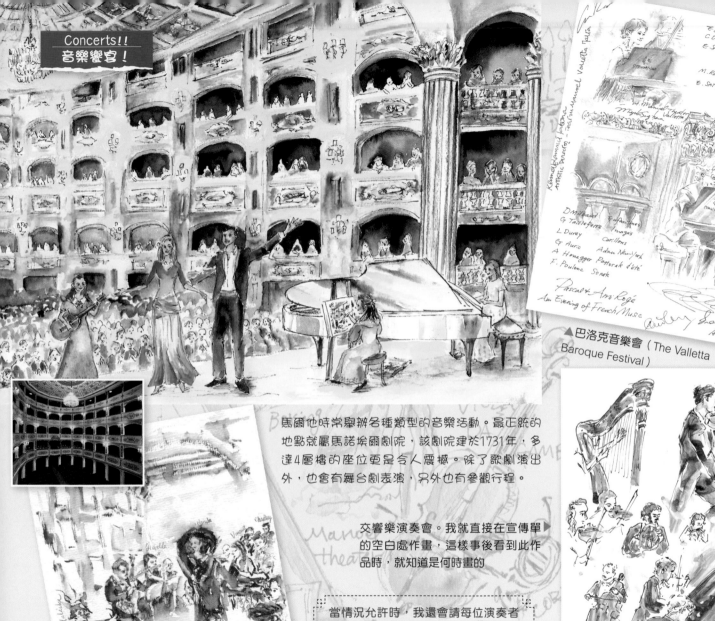

▲巴洛克音樂會（The Valletta Baroque Festival）

馬爾他時常舉辦各種類型的音樂活動。最正統的地點就屬馬諾埃爾劇院，該劇院建於1731年，多達4層樓的座位更是令人震撼。除了歌劇演出外，也會有舞台劇表演，另外也有參觀行程。

交響樂演奏會。我就直接在宣傳單▶的空白處作畫，這樣事後看到此作品時，就知道是何時畫的

當情況允許時，我還會請每位演奏者分別在畫中簽名留念

馬諾埃爾劇院（Teatru Manoel）
http://www.teatrumanoel.com.mt/

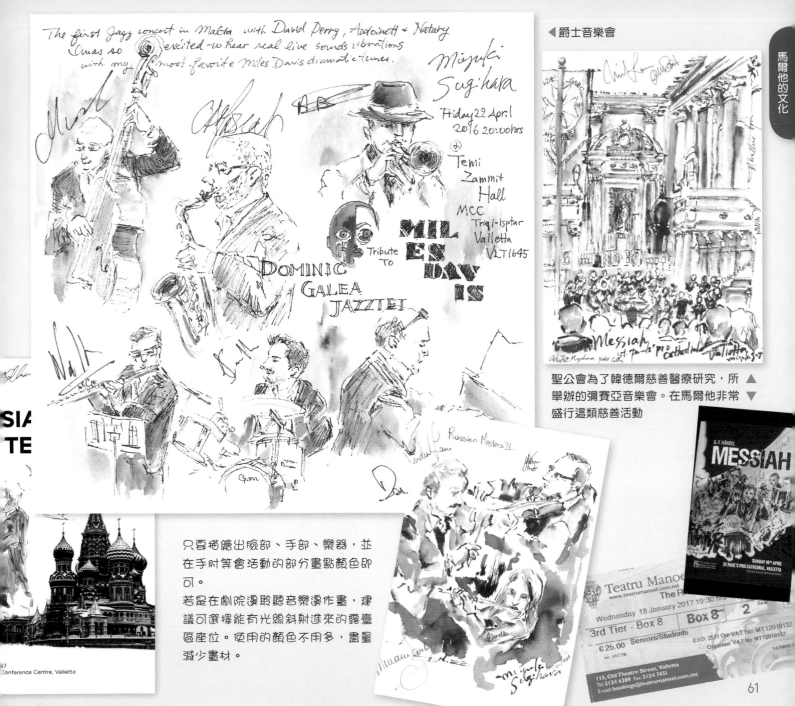

◀爵士音樂會

聖公會為了韓德爾慈善醫療研究,所 ▲
舉辦的彌賽亞音樂會。在馬爾他非常 ▼
盛行這類慈善活動

只要描繪出臉部、手部、樂器,並
在手肘等會活動的部分畫點顏色即
可。
若是在劇院邊聆聽音樂邊作畫,建
議可選擇能有光線斜射進來的露臺
區座位。使用的顏色不用多,盡量
減少畫材。

從馬爾他島北邊的奇爾克瓦（Cirkewwa）
搭乘渡輪約25分鐘，即可抵達充滿自然且氛圍悠閒的哥佐
島恩嘉港（Mgarr）。哥佐島與馬爾他島完全不同類型，是
座能讓人感到療癒的島嶼。

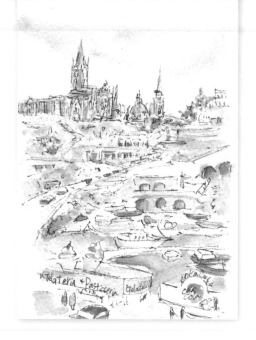

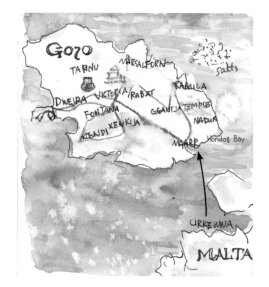

車子也能一同乘船前往哥佐島。
渡輪前端打開後，就可直接將車開
下船。

哥佐島的恩嘉港。中間後方為盧爾德
（Lourdes）的聖母教堂（Our Lady of
Lourdes Chapel）；左後方則是聖母
升天大教堂（Cathedral of the
Assumption）▶

恩嘉港稍微偏東側
的地方是一個名為
Hondog Bay的海
灣，在這裡能夠滿
足地享受眼前廣闊
的自然風光▶

▼直接將車開下船

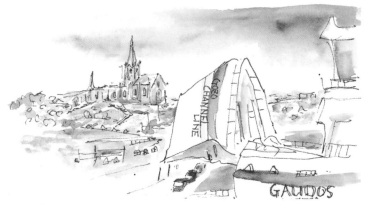

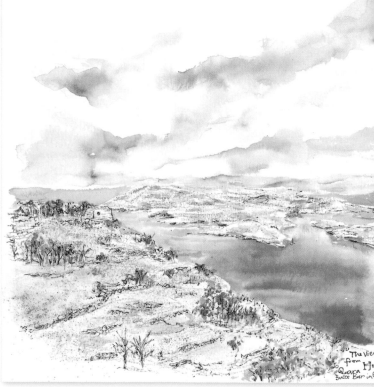

ℹ️ 渡輪公司「Gozo Channel」
http://www.gozochannel.com/

Azure Window
藍窗

這裡是哥佐島最受歡迎的景點「藍窗」，但很可惜的是，在2017年3月，藍窗遭到大浪拍襲後已經崩塌…。

每次看到畫作或照片時，都會覺得好可惜，實在讓人好難過

現在的樣子▽　以前的樣子▶

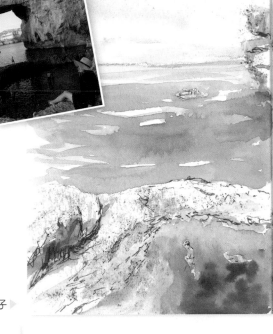

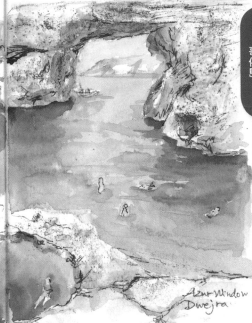

Azur Window Dwejra

Finestra Blu che ha cadutto..

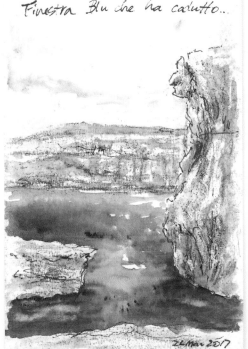

22 Mar 2017

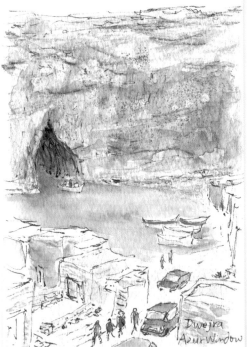

Dwejra Azur Window

◀搭船穿越這個洞窟後，就能從海上欣賞藍窗

要來告訴各位一個讓人振奮的好消息！這個消息就是，已經發現第二藍窗了！？真的嗎！？

那就要趕快去寫生一下了！GO！！

63

Let's visit and draw the 2nd Azur window

來描繪第二藍窗「Wied il-Mielah」吧！

都已經興沖沖地來到第二藍窗，竟發現自己少帶物品……。不行…我還是想用色鉛筆的粉末來呈現出這個岩石的感覺！但是我身邊沒有砂紙也沒有濾茶器啊……。

啊！發現好東西！滾落在腳邊的石頭看起來很粗糙，試著刮刮看！掉下來的粉末感覺還不錯呢！

以撒落的色鉛筆粉末呈現出岩石的質感

事後再以177直接描繪出石塊堆疊處的線條

有這塊能夠派上用場的石頭真是幸運

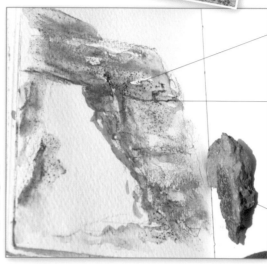

1 先以271用乾畫法直接描繪出大致的輪廓。再取109、177、180以濕畫法邊留白邊畫出岩石。趁岩石部分還沒乾之前，用石頭刮取271及177的色鉛筆粉末

此作品的重點：波浪的呈現

 271　 109　 177　 180

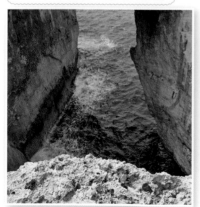

2 直接以156用乾畫法描繪出海浪波動的線條
156

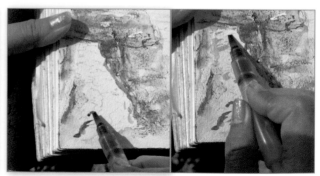

3 用水筆取151，以剛才156的線條為參考，由前往後上色，愈後面顏色愈淡

 151

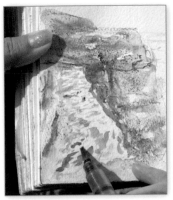

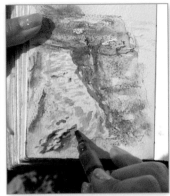

4 重複數次由前往後的上色作業 **151**

5 取濃一點的151，畫出前方較暗的部分 **151**

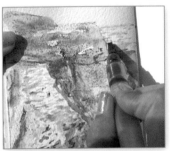

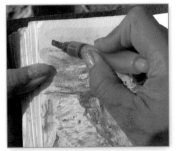

6 外側的海一樣也用151上色，愈後面線條愈細 **151**

7 上一層薄薄的151，畫出淡淡的天空 **151**

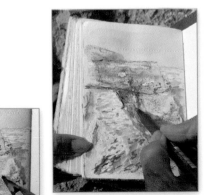

8 邊確認整體協調度，邊追加顏色

9 用藝術筆畫出輪廓並寫下文字 **藝術筆**

使用的顏色
271 180 藝術筆
109 156
177 151

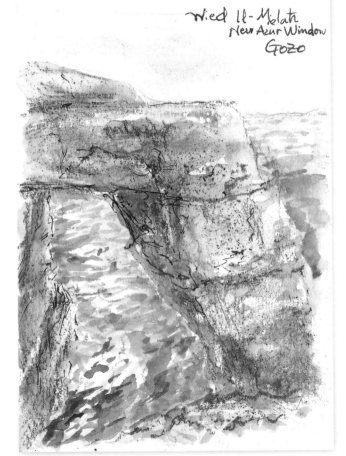

Wied Il-Mielah
New Azur Window
GOZO

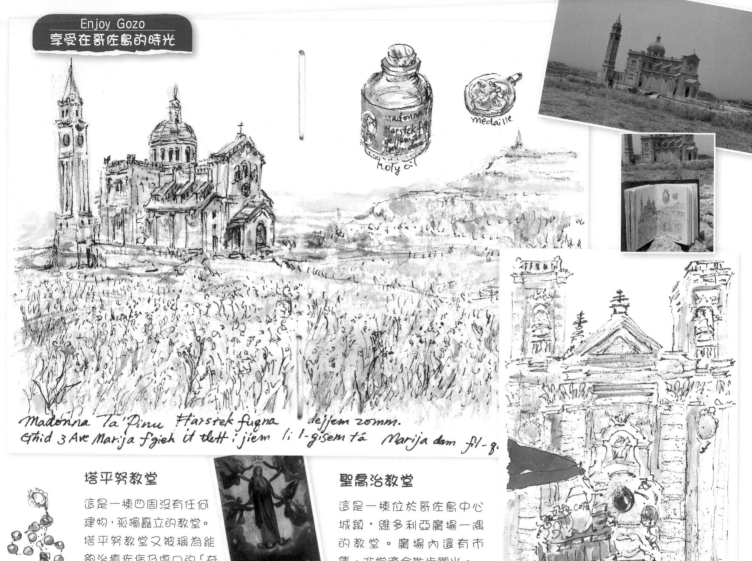

medaille

madonna Harstek fugna dejjem zomm.

holy oil

Madonna Ta'Pinu Harstek fugna dejjem zomm.
Ghid 3 Ave Marija fgieh it tlett : jiem li l-gisem tá Marija dam fil-g.

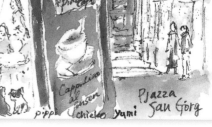

塔平努教堂

MARIJA SS. MGHOLLJA FIS-SEMA
mejuma lle-Santwarju "TA' PINU" Ghawdex, Malta

這是一棟四周沒有任何
建物，孤獨聳立的教堂。
塔平努教堂又被稱為能
夠治癒疾病及傷口的「奇
蹟教堂」，教堂內除了掛有
不少痊癒民眾的石膏及患
部護貝外，更可看到許多的
感謝狀。各位不妨購買徽章（護身
符）作為伴手禮，據說獲得徽章將
能帶來幸運。

聖喬治教堂

這是一棟位於哥佐島中心
城鎮·維多利亞廣場一隅
的教堂。廣場內還有市
集，非常適合散步觀光。

Piazza
San Gorg

pippi chicko yumi

Hotel T'a Cenc + Spa has a private beach after 40 min walk from the hotel. But its worth seeing and walking. You'll find the oldest stone temple in the world and full of flowers and fruit. Swimming in deep azur blue indescribably... Heaven is here!

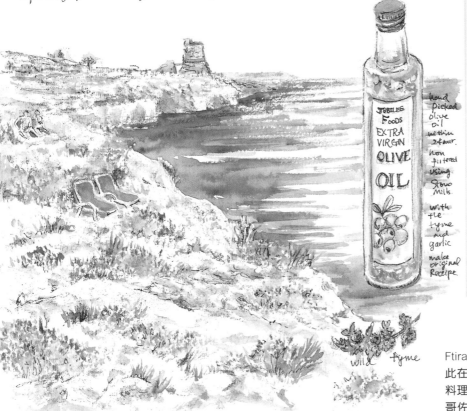

JUBILEE FOODS
EXTRA VIRGIN OLIVE OIL

hand picked olive oil within 24 hour.

non filtered using Stone Mills.

with the tyme and garlic

make original Recipe

wild tyme

與馬爾他島相比，哥佐島讓人覺得更接近大自然，映入眼簾的多半是凹凸不平的景致。手採＆以石臼過濾製成的橄欖油、世界最古老的石造神殿、鹽田等等，哥佐島有著許多能造訪的美景，寫生起來也特別愉快！

推薦的哥佐島風味 • Ftira
「馬修克烘焙店」（Maxokk Bakery）

Ftira 在突尼西亞語據說是指「又圓又薄的東西」。因此在不同的餐廳點 Ftira 時，上桌的可能會是不同的料理…。不過大多數的 Ftira 都是像披薩的形狀。在哥佐島由家族經營超過 80 個年頭的馬修克烘焙店是間小店，雖然只提供外帶，但風味可是一流！

http://www.maxokkbakery.com/

鹽田（Saltpans）

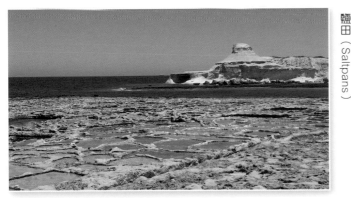

ℹ️ Junkina的部落格有著滿滿的哥佐島資訊
https://www.junkina.net/

Perspective scenery
遠近表現描繪法

這是位在納杜爾（Nadur）的「Tal-Mixta Cave」，
更是美到讓人想要私藏的景點。我抱著稍作打擾的
心情，用畫記錄下珍貴的大自然美景。

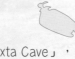

入口是條僅能一人通過的狹
窄隧道

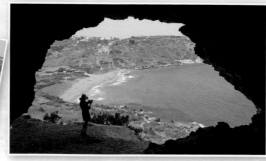

1 以水筆取大量的151及156，
從海的部分開始描繪。當顏
色變淡時，就稍微在天空的部
分上點色。接著以187描繪海邊
的岩石 (151) (156) (187)

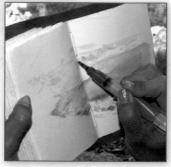

2 以180描繪遠方的山 (180)

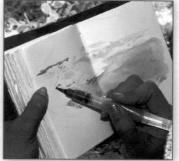

3 以177加強山比較深色的
地方 (177)

4 以167描繪草木，只要大概
上色即可 (167)

5 在遠方咖啡色的山上重疊
167，呈現山上長有樹木
的感覺 (167)

6 以157描繪前方的樹木 (157)

7 用177以乾畫法描繪出洞窟
的輪廓 (177)

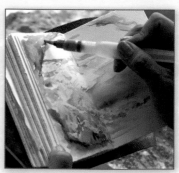

8 取177及157為洞窟上色 (177) (157)

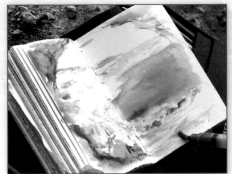

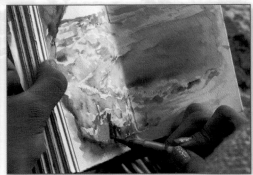

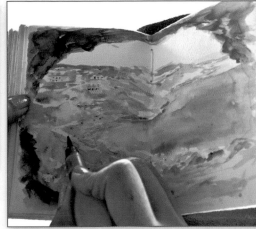

9 從現在的位置看出去，會發現洞窟右下方帶有光線，感覺較明亮，因此再塗上180 (180)

10 以157描繪出自己的剪影，為自己留下回憶 (157)

11 邊確認整體協調度，邊為不足的地方補色加強

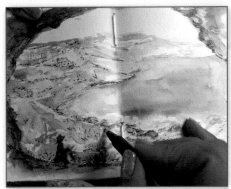

12 待紙張乾了之後，再以藝術筆畫出輪廓，讓整幅畫更加鮮明
〰️ 藝術筆

使用的顏色
 151 167
156 180
187 157
177 〰️ 藝術筆

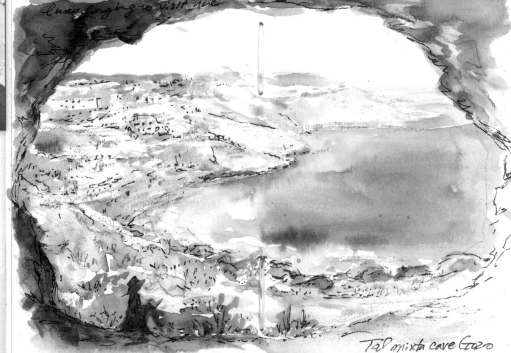

Tal mixta cave Gozo

哥佐島有著坐落於豐富大自然之中的絕佳飯店。若各位有機會前往哥佐島，務必稍作停留。在此向各位介紹幾間我相當推薦的飯店。

Hotel Ta' Cenc & Spa ▶

這是間距離哥佐島維多利亞市區約10分鐘車程的渡假飯店。佔地廣闊的飯店有著一整排附帶露臺的別墅。除了游泳池及私人海灘外，飯店更提供多項設施，讓人想一待就是好幾天！距離市區較遠，因此星空也非常美麗。

這間也很棒！ **凱賓斯基飯店** ▼

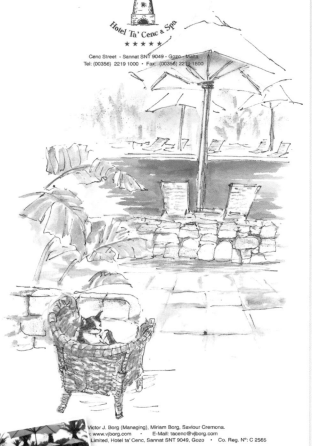

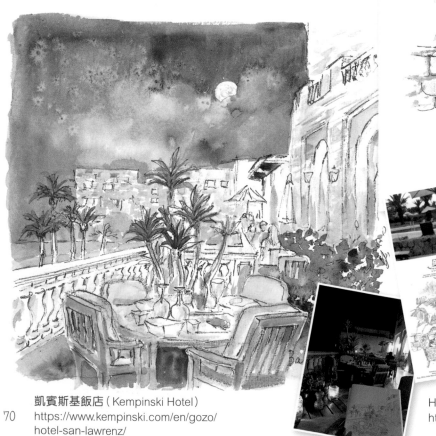

用飯店的便條紙作畫，這樣一看就知道是在哪裡畫的！

凱賓斯基飯店（Kempinski Hotel）
70 https://www.kempinski.com/en/gozo/
hotel-san-lawrenz/

Hotel Ta' Cenc & Spa
http://tacenc.com/

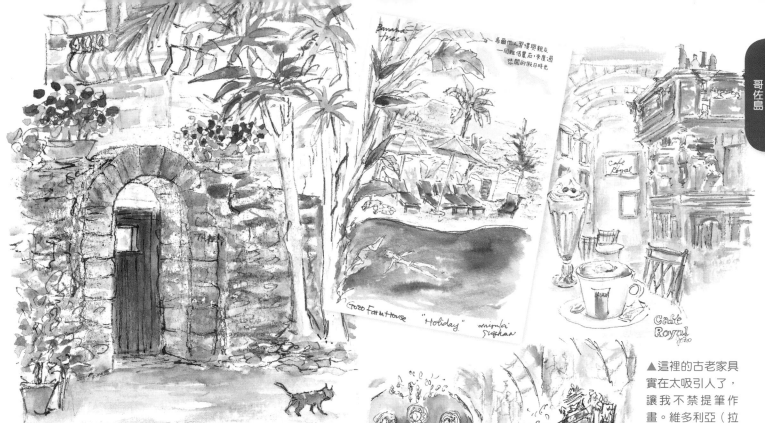

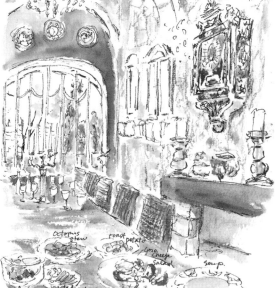

The farmhouses are popular for vacations
Xaghra farm house Birthday party
Kyannch DUNCAN ZAQ Tal-MAJJAL

農莊

在哥佐島有幾間以石造農莊改建的飯店。我最推薦的，是建物擁有400年歷史的BEBBUXIJA FARMHOUSE。在這裡能度過閒靜且自然的奢華時光。

BEBBUXIJA FARMHOUSE
http://www.farmhousesholiday.com/

▲這裡的古老家具實在太吸引人了，讓我不禁提筆作畫。維多利亞（拉巴特）的咖啡廳「Cafe Royal」。

◀將農家古建物修復而成的石屋餐廳「Ta' Frenc」。牆壁上掛有手工製造的馬爾他傳統時鐘。

ℹ️ 另外也推薦★能夠買到哥佐島伴手禮的咖啡廳「Cafe Jubilee」。
http://www.cafejubilee.com/

http://tafrencrestaurant.com/

71

在馬爾他能遇見與日本不太一樣的生物。

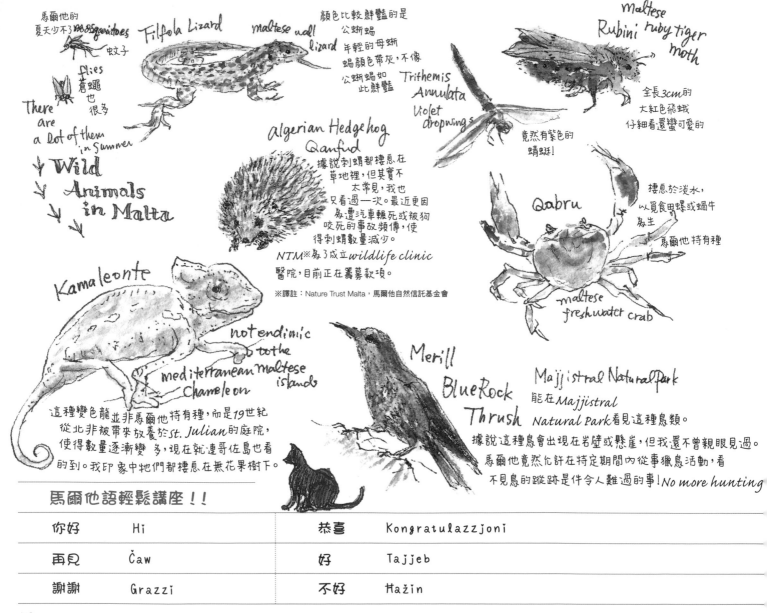

馬爾他的夏天少不了 mosquitoes 蚊子

flies 蒼蠅 也很多

There are a lot of them in Summer

↓ Wild
↓ Animals
↓ in Malta

Filfola Lizard

maltese wall lizard

顏色比較鮮豔的是公蜥蜴
年輕的母蜥蜴顏色帶灰,不像公蜥蜴如此鮮豔

Trithemis Annulata Violet dropwings

竟然有紫色的蜻蜓!

maltese Rubini ruby tiger moth

全長3cm的大紅色飛蛾
仔細看還蠻可愛的

algerian Hedgehog Qanfud

據說刺蝟都棲息在草地裡,但其實不太常見,我也只看過一次。最近因為遭汽車輾死或被狗咬死的事故頻傳,使得刺蝟數量減少。
NTM※為了成立 wildlife clinic 醫院,目前正在籌募款項。
※譯註:Nature Trust Malta,馬爾他自然信託基金會

Qabru

棲息於淡水,以頁食田螺或蝸牛為生
馬爾他特有種

maltese freshwater crab

Kamaleonte

not endimic to the mediterranean maltese islands
maltese Chameleon

這種變色龍並非馬爾他特有種,而是19世紀從北非被帶來放養於 St. Julian 的庭院,使得數量逐漸變多,現在就連哥佐島也看的到。我印象中牠們都棲息在無花果樹下。

Merill BlueRock Thrush

Majjistral Natural Park
能在 Majjistral Natural Park 看見這種鳥類。
據說這種鳥會出現在岩壁或懸崖,但我還不曾親眼見過。
馬爾他竟然允許在特定期間內從事獵鳥活動,看不見鳥的蹤跡是件令人難過的事!No more hunting

馬爾他語輕鬆講座!!

你好	Hi	恭喜	Kongratulazzjoni
再見	Čaw	好	Tajjeb
謝謝	Grazzi	不好	Ħażin

Cats and Dogs
馬爾他的貓狗

在馬爾他，會有「貓咪比人還多」的說法。這裡原本是地中海貿易的中繼站，因此用來驅逐船上老鼠的貓咪就這樣地被帶進了馬爾他。最近馬爾他開始對貓咪進行結紮，因此數量已經沒有像以往那麼多。早晨的公園往往可見到貓咪的身影。

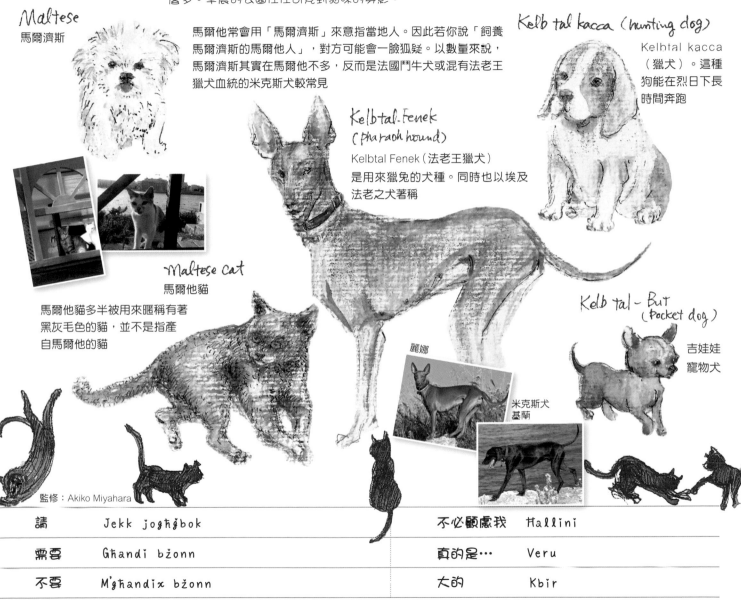

Maltese
馬爾濟斯

馬爾他常會用「馬爾濟斯」來意指當地人。因此若你說「飼養馬爾濟斯的馬爾他人」，對方可能會一臉狐疑。以數量來說，馬爾濟斯其實在馬爾他不多，反而是法國鬥牛犬或混有法老王獵犬血統的米克斯犬較常見

Kelb tal kacca (hunting dog)
Kelbtal kacca（獵犬）。這種狗能在烈日下長時間奔跑

Kelbtal-Fenek (pharaoh hound)
Kelbtal Fenek（法老王獵犬）是用來獵兔的犬種。同時也以埃及法老之犬著稱

Maltese cat
馬爾他貓

馬爾他貓多半被用來暱稱有著黑灰毛色的貓，並不是指產自馬爾他的貓

Kelb tal - But (pocket dog)
吉娃娃
寵物犬

麗娜

米克斯犬
基蘭

監修：Akiko Miyahara

請	Jekk joghġbok	不必顧慮我	Hallini
需要	Għandi bżonn	真的是…	Veru
不要	M'għandix bżonn	大的	Kbir

馬爾他的工藝

手工的精湛技藝讓人感動
非常適合作為伴手禮

Maltese hand blown glass
馬爾他玻璃

職人精湛的技術不僅讓人無比感動，將完成作品時的英姿繪製成畫更是一種享受！達哥利及哥佐島都設有藝術村，由於馬爾他玻璃為百分之百手工製造，因此產品充滿溫度，用色大膽，非常美麗，讓人怎麼看都不覺得厭倦。

Victor

用力吹脹

DANIEL

CHRISTIAN GINO

UCHENNA

冷卻 扭轉

於表面沾上玻璃粉

以模具夾住玻璃

產品不同，模具的尺寸也非常多種類

VALLETTA GLASS

Ray.

來到馬爾他，第一次看見 GOZO 玻璃時，
心中的驚艷實在無法用言語形容

GOZO

GOZO

顏色組合
非常有趣

Valletta

Phoenician

Valletta 的
金白銀白系列也
帶點日式風
味

每間工坊
都會推出
有著自家特色的
玻璃藝術品

馬爾他
有著許多
玻璃工坊

我很喜歡
這裡的
耶誕樹

Mdina

我在
Valletta glass
工作的友人特別為
我安排了玻璃
體驗行程。

在日本，竟然也能
夠買到、欣賞到馬爾他
的玻璃製品！

Malta Glass Japan
http://www.malta-glass.jp/

馬爾他蕾絲/哥佐蕾絲
Malta lace/Gozo lace

馬爾他貝代表性的工藝品當
中，也包含了馬爾他蕾
絲。馬爾他蕾絲是以木
製線軸穿線編織，讓編
織品顯得非常細緻。近
年，哥佐島也開始生產
蕾絲，因此名為哥佐蕾
絲，但馬爾他島當然還
是會持續生產蕾絲。

美麗的馬爾他蕾絲、
哥佐蕾絲以及手織毛衣

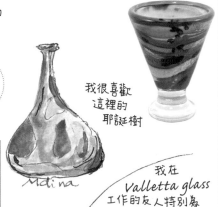

Hand
woven
sweater

有很多兒童尺寸的衣服
其中也有很可愛的款式

我請店家
幫我製作了桌巾。
歷經三個月的等待，當我
拿到如白牛奶般閃耀
的桌巾時，對每一針勾
勒出的美麗、細膩及工藝水
準感到萬分感動。
多麼希望後代也能夠
體會到其中的手做之美。

🛈 銀製品・馬爾他蕾絲專賣店「Joseph Busuttil」
222, Merchants Street, Valletta

花籠

Filigree
銀製飾品

將金屬銀拉成線那樣，製成鏤空紋樣，不僅細緻，更是美麗！無論是欣賞、購買、親手製作都是享受的馬爾他工藝品。

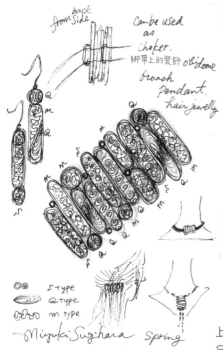

▲一種設計能有六種組合

這裡的設計圖是以壓克力顏料繪製而成

上面是我繪製要用來製成展覽品的設計圖。

這些是我去拜師請益完成的作品▶

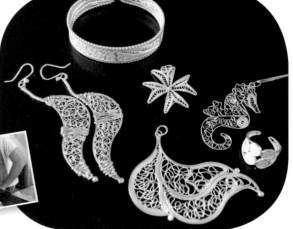

ⓘ 銀製飾品體驗
相關訊息請參閱作者網站（本書最後一頁）
藝術家：Kevin Attard

76

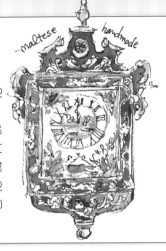

maltese *handmade*

Maltese Clock
馬爾他時鐘

這是能將時間追溯至17世紀左右，相當有歷史的時鐘。原本的時鐘已被做為美術品般收藏，復刻版也採純手工打造，因此無法量產。在某些老字號的咖啡廳還能看見馬爾他時鐘，各位不妨多加留意！

Souvenior from Malta

杉原美由樹推薦的馬爾他紀念小物

有許多馬爾他十字商品

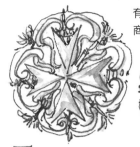

若想購買食物類的伴手禮，建議可選擇22、23頁介紹的調味料、零食及飲料。小東西及工藝品則可參考本頁的介紹。

THE GRAND MASTER MALTA EDITION & LOVE STORY

Love Story

馬爾他印象
香橙、香茅
草莓
其他還有添加許多水果及香草
是我非常喜歡的口味
伯爵茶風味的 *Black Tea*
更是紮實美味

將芳療師史蒂芬製作，很有品味的精油蠟

多款香味　燭溶化後，就能直接作為護手乳使用

STEPHEN S SAN AN PALA

非常推薦以夏天的聖安東花園(San Anton Gardens)為概念的味道

香氛噴霧

STEPHA LUK S VALLETTA

candle hand balom

令人感動的手做模型屋。每個都好可愛，讓人全部都想要

Luzzu Farmhouse　Rota　Tal-Inbid　maltese balcony

hand made race

推薦法勒他香味

可用來作為鍋墊的手做磁磚

以稻稈編織成的扇子

可愛的馬克杯

VALLETTA

MALTA

幸運的象徵

Malta Eye of good luck

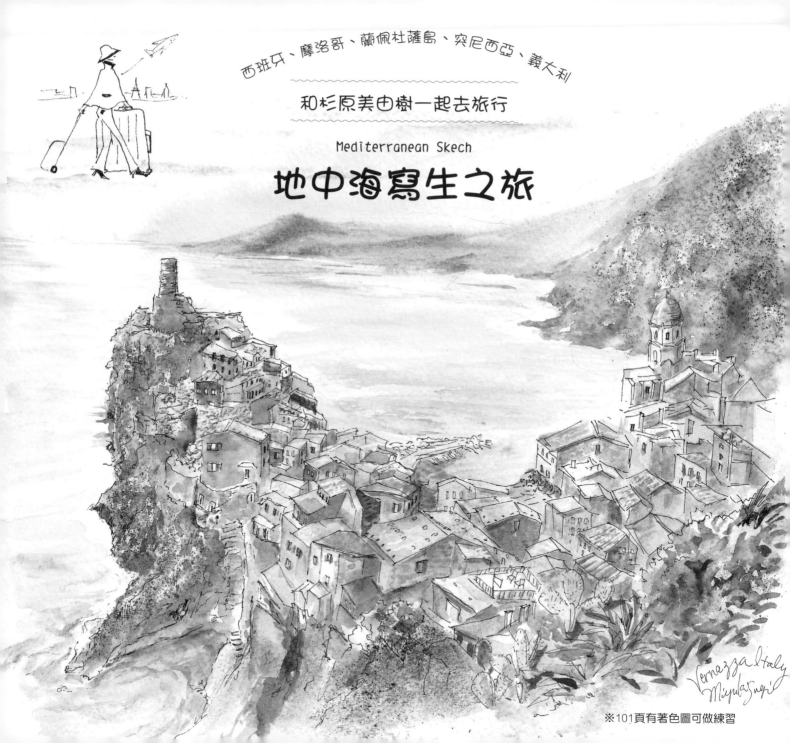

西班牙、摩洛哥、蘭佩杜薩島、突尼西亞、義大利

和杉原美由樹一起去旅行

Mediterranean Skech

地中海寫生之旅

Vernazza Italy
Miyuki Sugi

※101頁有著色圖可做練習

Spain → Morocco

從西班牙前往摩洛哥

地中海西側，分別位處歐洲及非洲大陸的西班牙與摩洛哥隔著直布羅陀海峽，僅相距約一小時的渡輪時間。地理位置如此相近，卻有著截然不同的文化，作畫時會讓人不禁有股踏上旅程的感覺。

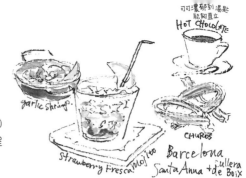

可可濃郁到湯匙
能夠直立
HOT CHOCOLATE

garlic shrimps.

Strawberry Fresca Mojito

CHURROS

Barcelona
Santa Anna
tde Boix
Jullera

ⓘ 大約每1、2年就會舉辦一次邊玩、邊吃、邊買、也會邊作畫的超隨興寫生旅行團。相關訊息請參閱作者網站（本書最後一頁）

SPAIN
ANDALUCIA

back to paris →

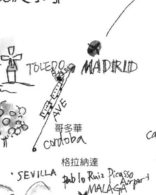

TOLEDO
托雷多
MADRID

AVE

哥多華
Cordoba

Andalusia
安達魯西亞

SEVILLA

格拉納達
Pablo Ruiz Picasso
MALAGA Airport

from paris

came in

卡沙雷斯
Cosares
mar bella mijas

OCÉANO
ATLÁNTICO

MAR MEDITERRÁNEO

塔里法
Tarifa

Estrecho
de
Gibraltar

ceuta

丹吉爾
TANGER

AIRFRANCE
LIMITED RELEASE
SHIRAI/MIYUKI
17NOV14 AF/10
PNR: 2AAYE9
MALAGA
UX1038 AGP
AF279 CDG

PAN DE HIGO
especial Almendrad

PAN
DE HIGO

HISPANITAS

malaga
sweets

Laguna

box

chess board

MASAPAN
Toredo

You Day
DOBLE
MALTA
Das Pils

Barcelona Beer

ROLO
MIJAS

mijas

Spain ／西班牙

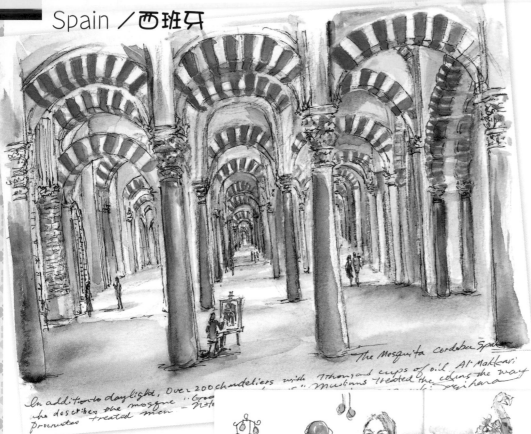

The Mosquita cordoba Spain

In addition to daylight, Over 200 chandeliers with 7 thousand cups of oil. Al Makkari who describes the mosque "God... Muslims treated the ceiling the way procurators treated men — Note

▲哥多華的大清真寺（Mezquita；
又稱聖母升天主教座堂），這是
一棟回教徒與基督教徒共存的建
物。裡頭有著非常多由回教徒打
造的圓柱

Palma
基本為12拍
擊掌聲較響的seco
擊掌聲較沉的sordoa

從手腕到手指的
律動
Braceo

Patio 暑さをやわらげる中庭
muqarnas アーチやドームの下のかざり細工
arch ·馬蹄形や 多弁形など
tile 西巴牙黃色は前だが 緑地也可。
arabesque minaret モスクの高い塔
mihab 祈りを捧げるくぼみ
イスラム教では偶像くいX、花やつるの文字のくみあわせやカリグラフィーなど

▲格拉納達阿罕布拉宮（Alhambra）
裡的林達拉哈（Lindaraja）庭園。
作品裡面還寫了要學起來的單字

Lindaraja

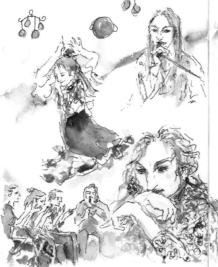

Tel 0034 958-229476
www.ventaelgallo.com
Barranco los Negros 5

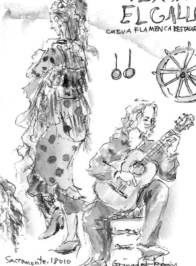

VENTA EL GALLO
CUEVA FLAMENCA RESTAURANT

Sacromonte, 18010

Granada Spain

bailda
跳り子女

佛朗明哥舞。要邊
品嘗料理，邊描繪
律動劇烈的舞者是
件非常高難度的事

80

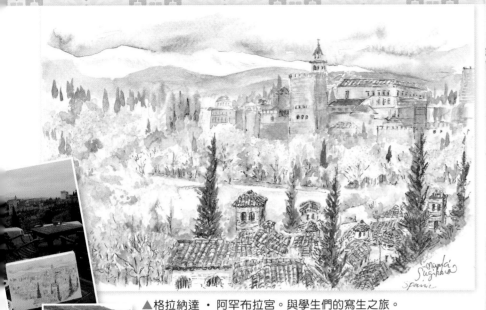

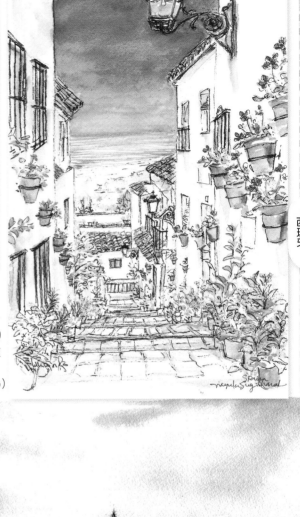

▲格拉納達 • 阿罕布拉宮。與學生們的寫生之旅。
那時正值 11 月，很幸運地能夠看見紅葉

米哈斯▶
（Mihas）
的白牆街道

▼托雷多（Toledo）

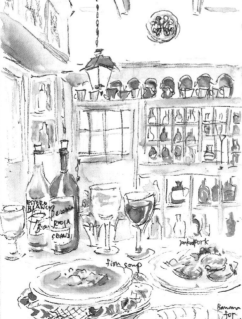

安達魯西亞傳統
住宅設計的飯
店「Mesón de
Sancho」。從
飯店朝直布羅陀
海峽望去的話，
還能看見非洲大
陸

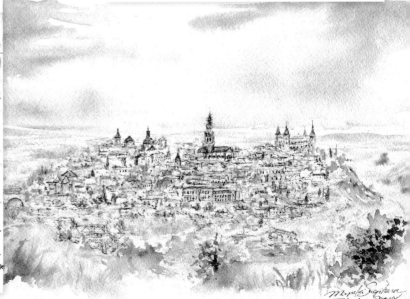

Spain ／西班牙

安達魯西亞的白色城鎮「卡薩雷斯」（Casares）。
山坡上全部都是橘色屋頂的白牆住家。

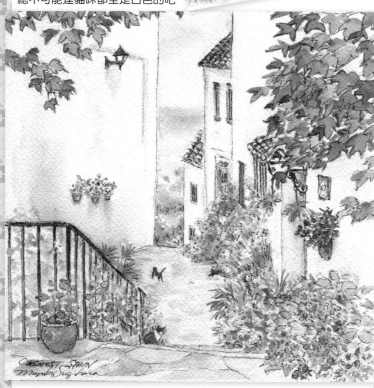

猶如繪本般，
白馬整個融入風景中

村裡的道路。雖說是白色城鎮，
總不可能連貓咪都全是白色的吧

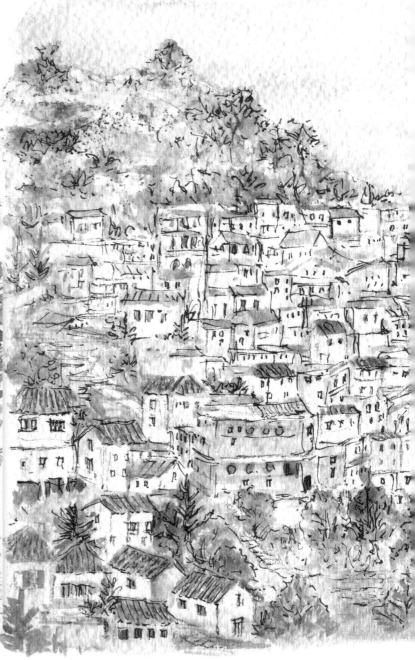

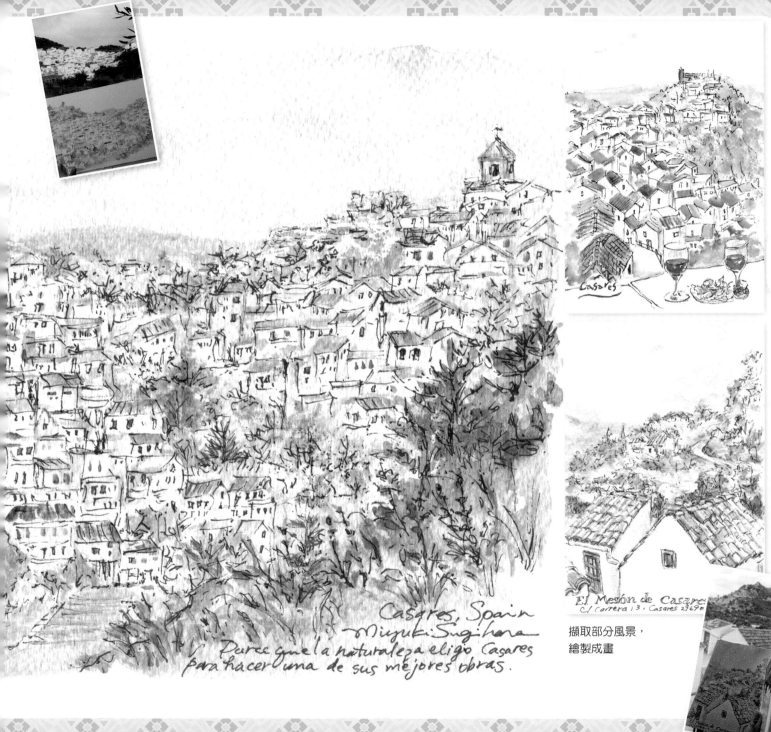

Casares, Spain
Miyuki Sugihara
Parece que la naturaleza eligio Casares
para hacer una de sus mejores obras.

El Mesón de Casares
C/ Carrera 13 · Casares 29690

西班牙

擷取部分風景，
繪製成畫

Morocco ╱摩洛哥

寫生旅行過程中，最精彩的就是從
西班牙穿越直布羅陀海峽，前往摩
洛哥丹吉爾的時候。由於整團都是
女性，因此最前頭除了有導遊，中
間是領隊及團員外，後面還有保
鑣。一群人浩浩蕩蕩地走在狹窄巷
弄，留下美好的回憶（當店家的大
叔出聲打招呼時，只能偷瞄他
們）。

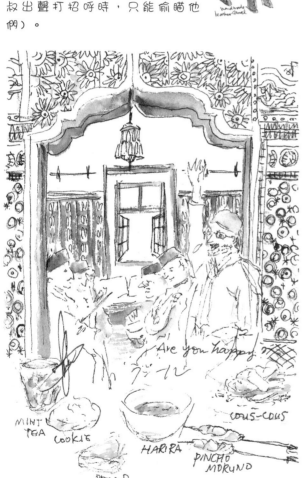

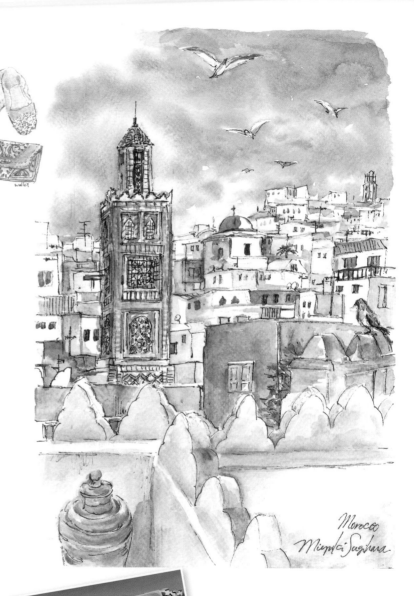

Morocco
Miyuki Sugiura

導遊帶我們來到能從塔上
飽覽風景的地點，品嚐著
甘甜的薄荷茶，將美景繪
入畫中。

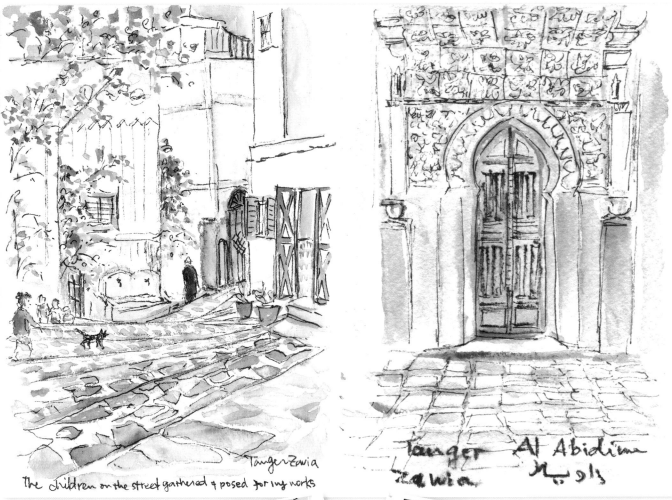

Tanger Zawia
The children on the street gathered & posed for my works

Tanger Al Abidim
Zawia لا ولد

路旁寫生，在這裡完成
了兩幅作品。

ear pierce

pill case

castle matches case

搭著帆船

從馬爾他前往突尼西亞

搭乘著帆船，途經蘭佩杜薩島，前往突尼西亞的馬赫迪亞後，再前往傑姆，是趟隨風而行的航海之旅。

sicily
西西里島

ni Sia

突尼西亞市
Tunis

sousse

馬赫迪亞
Mahdia
El jem
突尼西亞
傑姆

Scirocco

Malta
馬爾他

蘭佩杜薩島

Scirocco

Scirocco ＝來自敘利亞的風

Catamaran

VIAGGI
LAMPE
E TU

DUNCAN'S GULET

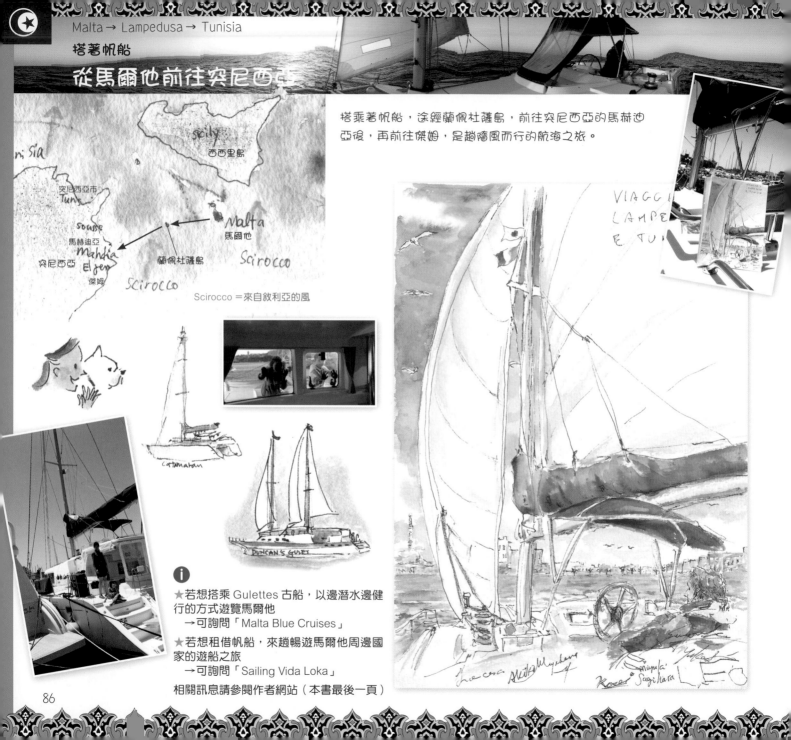

★若想搭乘 Gulettes 古船，以邊潛水邊健行的方式遊覽馬爾他
　→可詢問「Malta Blue Cruises」

★若想租借帆船，來趟暢遊馬爾他周邊國家的遊船之旅
　→可詢問「Sailing Vida Loka」

相關訊息請參閱作者網站（本書最後一頁）

蘭佩杜薩島

這裡最有名的雖然是讓船貓如浮在半空中的透明海水，但我也非常推薦此處可愛的街道景色！

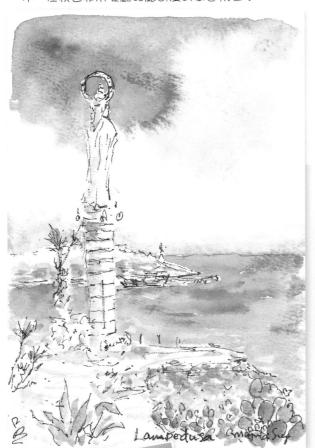

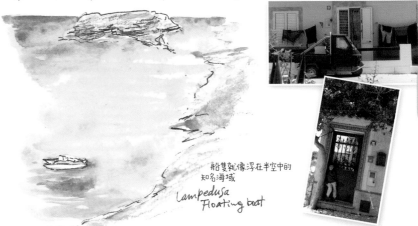

船隻就像浮在半空中的
知名海域
Lampedusa
Floating boat

Lampedusa

突尼西亞

來到了阿拉伯國家，整個印象也完全改變。無論是行人或建物，都充滿著異國情調！

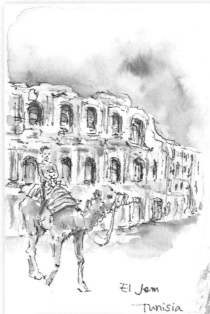

El Jem
Tunisia

傑姆的圓形競技場

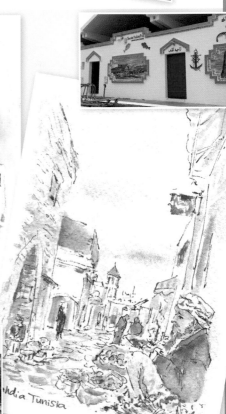

Mahdia Tunisia

Italy／義大利

義大利西北部的五個村落又名為五漁村（Cinque Terre）。由北至南分別為蒙泰羅索阿爾馬雷（Monterosso al Mare）、韋爾納扎（Vernazza）、克里日亞（Corniglia）、馬納羅拉（Manarola）、里奧馬喬列（Riomaggiore）。這五個位處地中海沿岸的村落更已被聯合國教科文組織列為世界遺產。

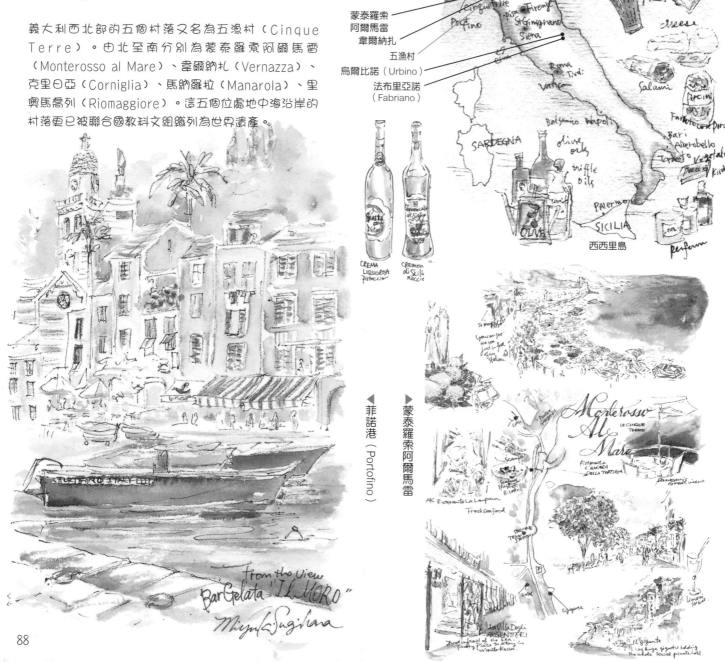

菲諾港
蒙泰羅索
阿爾馬雷
韋爾納扎
五漁村
烏爾比諾（Urbino）
法布里亞諾（Fabriano）

西西里島

CREMA
LIQUOROSA
pistaccio

CREMON
di Sicili
nocci

▲菲諾港（Portofino）

▶蒙泰羅索阿爾馬雷

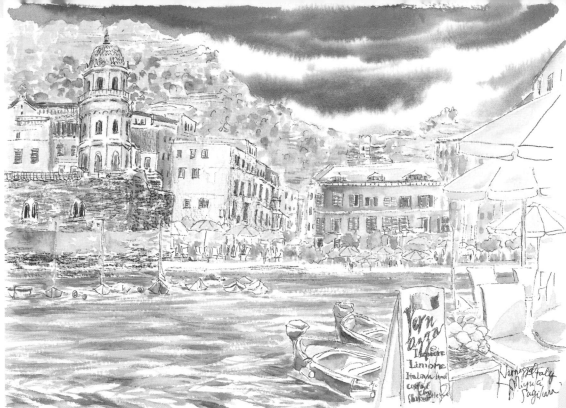

▲韋爾納扎

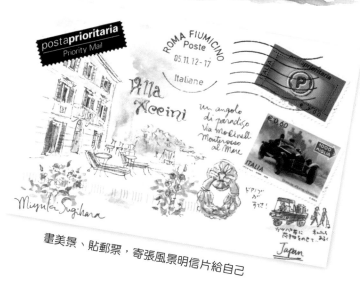

畫美景、貼郵票，寄張風景明信片給自己

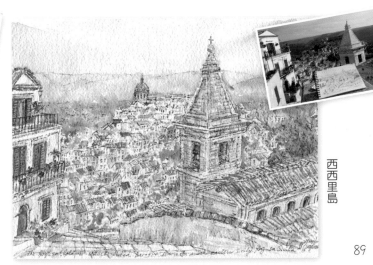

法布里亞諾、烏爾比諾：水彩畫節

義大利的法布里亞諾以造紙聞名。創業於13世紀，達文西（Leonardo da Vinci）及拉斐爾（Raphael）都是忠實用戶的法布里亞諾（Fabriano）造紙廠總公司便位於此地。我也有幸以馬爾他團的身分，參加了在法布里亞諾與臨鎮烏爾比諾舉辦的水彩畫節。從早畫到晚，一天能產出四幅作品！
路上也能看見許多作畫之人…。

　　讓一直都是獨自飛翔的我，終於有種找到其他候鳥夥伴們（畫畫的同好）的歸屬感。

晚上的舞蹈派對拉近了彼此
間的距離

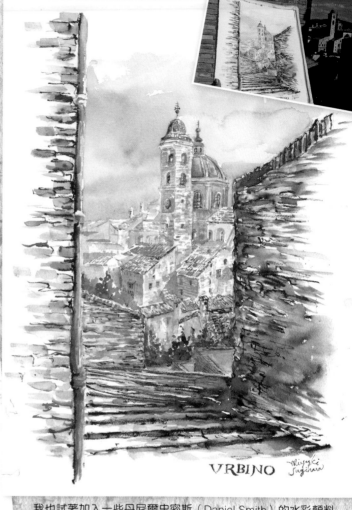

VRBINO

烏爾比諾

我也試著加入一些丹尼爾史密斯（Daniel Smith）的水彩顏料

藝術家的作品介紹，內容十足！

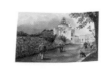

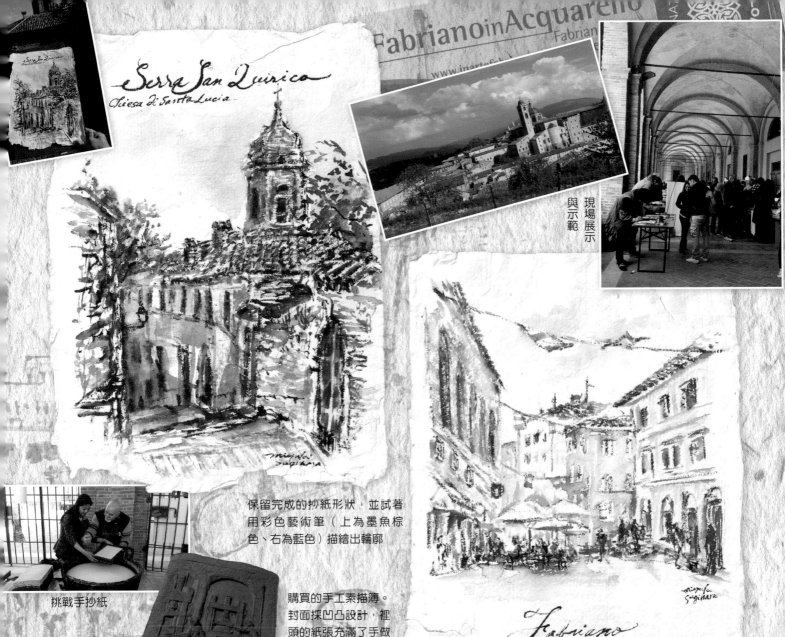

Serra San Quirica
Chiesa di Santa Lucia

現場展示與示範

保留完成的抄紙形狀，並試著用彩色藝術筆（上為墨魚棕色、右為藍色）描繪出輪廓

挑戰手抄紙

購買的手工素描簿。封面採凹凸設計，裡頭的紙張充滿了手做溫度

Fabriano
Hand made
Paper

【語言】 馬爾他語、英語

地中海國家很少將英語作為官方語言。馬爾他語是阿拉伯語結合其他宗主國語言而來，不少馬爾他人也會說義大利語。

【貨幣】 歐元

【小費】 基本上不用

當飯店的行李員或餐廳服務生提供協助時給予小費即可。

【時差】 7小時／8小時

日本的時間比較快。

夏令時間（3月的最後一個星期日～10月的最後一個星期日）：日本時間－7小時＝馬爾他時間

其他期間：日本時間－8小時＝馬爾他時間

ex.)
日本的8/1 12:00（中午）＝馬爾他5:00（清晨）

【治安】 良好

馬爾他雖然蠻安全的，但還是要避免夜晚獨自一人行走於鬧區。當遇到任何狀況時，請直接聯繫警察（112）。

【午睡習慣（siesta）】 有

部分店家會有午睡的習慣，有些甚至從中午12點休息到下午4點左右。此外，週日公休的店家也不少，因此要特別留意。

【飲水】 OK

水龍頭的水可以直接飲用，但其中稍微帶點鹽分。若喝不慣時，建議改喝礦泉水。

【氣候】 地中海型氣候

11月～4月的平均氣溫為14℃，5月～10月的平均氣溫則為23℃。年降雨量為578mm。其中，夏令時間的6月中旬～9月中旬期間，太陽光線更是強烈，氣溫往往會超過30℃，因此務必準備帽子、太陽眼鏡及防曬乳。

10月～3月為雨季，11月～2月底的氣候更是不穩定，早晚溫差極大，因此務必準備長袖襯衫、罩衫、外套、毛衣、大衣等禦寒衣物。

拿到了少見的馬爾他十字歐元硬幣！偶爾會在平常的歐元中發現。拿來做為伴手禮也很不錯呢。既然是歐元，在 EU 的所有國家當然都能使用。

馬爾他小知識

Fantastic view ~!!
馬爾他的景色實在太棒了～!
watch out!

走路時不偶爾低頭看一下的話，可是會遇到慘事。

走在街道上

可以看見到處都有工程施工，但是竟然都沒有警衛。

巨大的石塊
上面還有日文的「頭上注意」!
頭上注意
這裡也看的到
固定石塊的吊車⋯好簡陋

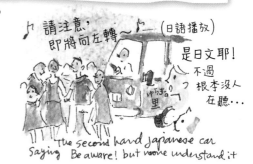

♪ 請注意，即將向左轉～ ♪ （日語播放）
是日文耶！
不過根本沒人在聽⋯

The second hand Japanese car saying Be aware! but noone understand it

在馬爾他，日本車非常受到歡迎，街道上常常可見中古車

✈ Flight and transport info
馬爾他的交通相關資訊

前往馬爾他

日本沒有直飛馬爾他的班機，因此一般都會在歐洲的主要城市轉機。從日本前往轉機的歐洲主要機場需要10～13小時，最快約16小時即可抵達馬爾他。

各位當然可以迫不及待地前往馬爾他，但既然都要轉機，不妨於轉機地滯留片刻，享受寫生樂趣後，再前往馬爾他。

從各主要都市直飛馬爾他的所需時間（由短到長）

```
＊羅馬    1.5小時
＊伊斯坦堡  2.5小時
＊維也納   2.5小時
＊蘇黎世   2.5小時
＊巴黎    3小時
＊布魯塞爾  3小時
＊法蘭克福  3小時
＊阿姆斯特丹 3小時
＊倫敦    3.5小時
＊赫爾辛基  4小時
＊杜拜    8小時
```

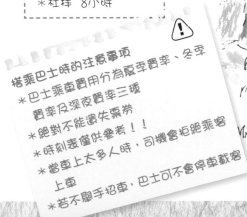

⚠ 搭乘巴士時的注意事項
＊巴士乘車費用分為夏季費率、冬季費率及深夜費率三種
＊絕對不能遺失票券！！
＊時刻表僅供參考
＊當車上太多人時，司機會拒絕乘客上車
＊若不舉手招車，巴士可不會停車載客

交通移動

馬爾他的道路基本上車道數量不多，但通勤車輛卻很多，因此早晚的主要幹道會非常壅塞。建議各位觀光旅遊時，時間安排上必須夠充裕。此外，橫越道路時，敬請行走斑馬線並遵守交通號誌。

【巴士】

運行於馬爾他島及哥佐島的巴士時間一般為5:30～23:00
- single jorney（有效時間為2小時的單次票）：可直接向巴士司機購買。建議準備零錢，且一定要確認找回的錢是否正確
- Explore 7 days（一週票）：包含深夜巴士，能在7天內隨意搭乘。IC卡型式
- 12 single day jorneys（12次的回數票）：能搭乘12次巴士，深夜巴士搭一次需要兩次回數票。IC卡型式
- 城市觀光巴士：繞行觀光景點的巴士。須購買不限搭乘次數的1日票。

【租車】

馬爾他與日本一樣都是左側通行及右駕。郊區限速80km、市區限速50 km。所有乘客都須繫安全帶。租車時需要準備國際駕照及護照。由於不少馬爾他人開車習慣很糟，因此上路時須特別小心。

馬爾他沒有火車！再加上計程車很貴，大家都會以巴士作為交通工具！

⚠ 馬爾他有許多開車習慣不佳的人，巴士車是搖搖晃晃，搭乘時一定要抓緊扶手。外國觀光客常會遇到偷竊事件，許多扒手更會以搭乘巴士的亞洲人為目標，因此務必多加留意。

MALTA PUBLIC TRANSPORT
on the way to Mellieha

on the bus to
Mellieha

以前能夠看到非常可愛的巴士行駛在馬爾他的街道上。是有著圓形引擎蓋，車身為白色、黃色、橘色的老巴士。巴士的顏色雖然統一，但司機都配有一台自己的巴士，使得內裝充滿每位司機的巧思，讓人充滿期待。甚至有的就像動畫「龍貓」裡出現的貓巴士⋯。很可惜地是，老巴士已於2011年全面停駛。目前的巴士就像在日本也很常見的長方造型。不過幸運的話，還是有機會看到專門用來作為觀光用途的老巴士。

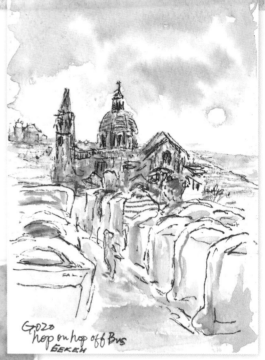

GOZO
hop on hop off Bus
GEKEH

老巴士

繞行觀光景點之間的城市觀光巴士

哥佐島的
城市觀光巴士
大約下午5點
結束運行，
在時間上要特別留意。

malta
Miyuki Sugihara

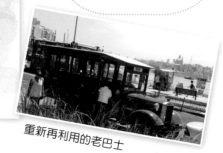

重新再利用的老巴士

遇到狀況時，可向馬爾他首間也是唯一由日本人經營的旅行社尋求協助
JMT（Japan to Malta Tourism） 馬爾他島 Navi：http://www.maltanavi.com/

Materials
關於畫材

watercolor pencils
水彩色鉛筆

工具少，隨時隨地都能輕鬆作畫的水彩色鉛筆實在很方便。向各位介紹我所使用而且非常推薦的畫材。

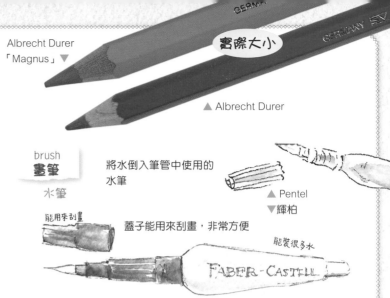

Albrecht Durer「Magnus」▼

實際大小

▲ Albrecht Durer

推薦粗筆芯的Magnus水彩色鉛筆給使用大於F4紙張作畫的進階畫者，建議可與書中提到的平筆一同使用

◀ 輝柏
Albrecht Durer「Magnus」
24 色

也可將不同種類的水彩色鉛筆混合使用！

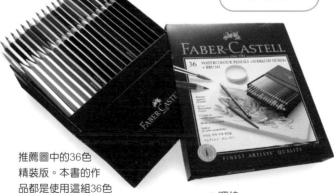

推薦圖中的36色精裝版。本書的作品都是使用這組36色精裝版繪製完成。盒體為雙層設計，體積精巧，攜帶也非常方便！

▲ 輝柏
Albrecht Durer
36 色

brush
畫筆

水筆

將水倒入筆管中使用的水筆

▲ Pentel
▼ 輝柏

能用來刮畫

蓋子能用來刮畫，非常方便

能裝很多水

FABER-CASTELL

我也有參與開發的水筆終於上市了

平筆

ANGULAR

推薦 粗度 $1/2$ 人工毛 Angular 毛刷和2支筆並排的寬度相當 ♡

選擇筆毛切成斜口的彩繪用平筆會較容易作畫

Pen
畫筆

極細

描出輪廓，就能讓作品更像一幅畫

輝柏的「PITT 系列藝術筆」
S（0.1mm）墨魚棕色

FABER-CASTELL
PITT artist Pen
Miyuki Sugihara.

Brown
→
Black only

墨筆

Pentel 的「Art brush 卡式毛筆」，顏色種類豐富

★輝柏公司出品的畫材可洽詢
輝柏東京中城（Faber-Castell Tokyo Midtown）
地址：107-0052 東京都港區赤坂 9-7-1 六本木東京中城 Galleria 3 樓
營業時間：11:00-21:00（依照東京中城營業時間） TEL/FAX：03-5413-0300

餐廳
「Tarragon Restaurant」
http://www.tarragonmalta.com/

● 各位讀者

除了初次見面的讀者外，也要感謝總是承蒙照顧的讀者們。

這裡的後記已經是本書最後的最後。現在是馬爾他半夜2點，編輯曾跟我說：「像妳這樣，整個心突然被馬爾他吸引的年過40畫家，是有多少人會對妳的馬爾他生活感興趣？」不知已制止了我多少次製作此書的決定。書中還出現有我的私人照片，雖然都已經印刷在書中了，還是想跟各位說聲不好意思。

不過···馬爾他真的是個讓人很開心的地方！是個很美的國家！人們也都很有趣！請各位務必造訪這個像是玩具一樣的小國。

● AQUAIR的學生們

當我突然告知你們，我要去馬爾他時，有人嚇一跳、有人早已預料、有人則是苦笑，但各位都還是面帶笑容地與我告別。只要想到早上的skype視訊課程，或是回國時能看到各位的笑臉，就會讓我充滿力量。我也會更努力地規劃課程、製作更淺顯易懂的影片，以及早起愉快地練畫！♡

● For my friends

How can I fill in all your names in this small space to thank you for supporting me helping & loving me and making me happy？ It's miracle to have met you and want to keep these ties for ever. Love you so much！

海外生活學到的事物 *Lessons from the life overseas.*

Life is too short to complain. Do it now!
人生短暫，與其抱怨，不如立即行動！

Love my way and others way
自己的道路與他人的道路一樣重要。

Back-to Mother Nature
時常回歸大自然母親的懷抱。

Art is universal Language!
藝術是世界共通的語言！

● 日本朋友們

雖然我們見面的時間變得不多，但透過FB或LINE，聽聽各位的聲音、傳傳訊息，都讓我覺得各位就像平常一樣在我身邊。非常謝謝各位總是為我宣傳、鼓勵著我、支持著我，反觀我卻什麼都沒做···

● 健康

沒有脾臟　胰臟少了⅔。

所以更要善待身體，讓自己多活一點。
健走、海泳、果泥、畫畫、演唱會、外出旅遊
-還有好多想做的事

● Team AQUAIR

只有道不盡的感謝··謝謝你們總是如此支持著我走自己的路，別讓自己倒下！！！

● 馬爾他的日本摯友們
● 馬爾他觀光局
● MJA的各位
　每位熱情的人

這是宿命？還是命運？是我今生有幸，才能與臥虎藏龍的諸位相遇。今後也請多多指教。

● For My children, I'll be strong, be frustrated, smile, cry, excited and sometimes my heart breaks. Love you so much, my powers. Enjoy your life！ Keep on learning.

● 給我的家人　謝謝你們讓我做自己想做的事。

● 編輯、出版業務們

雖然有點太晚說了，還是要為我自己的任性及無理要求感到抱歉，非常感謝各位。

● Faber Castell

謝謝你們對好東西的不斷堅持。

● Frontia公司

我一直都很期待貴公司推出的可愛文具、月曆，謝謝你們！

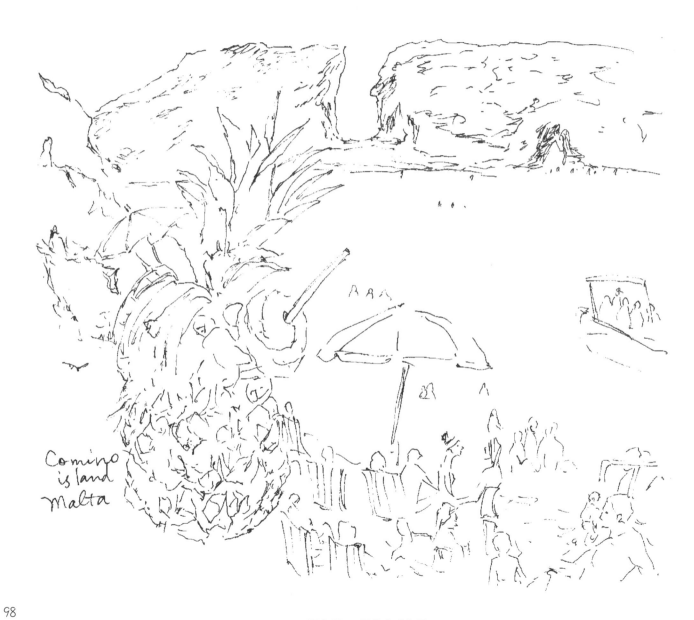

Comino island
Malta

※ 可參考 33 頁的完成作品

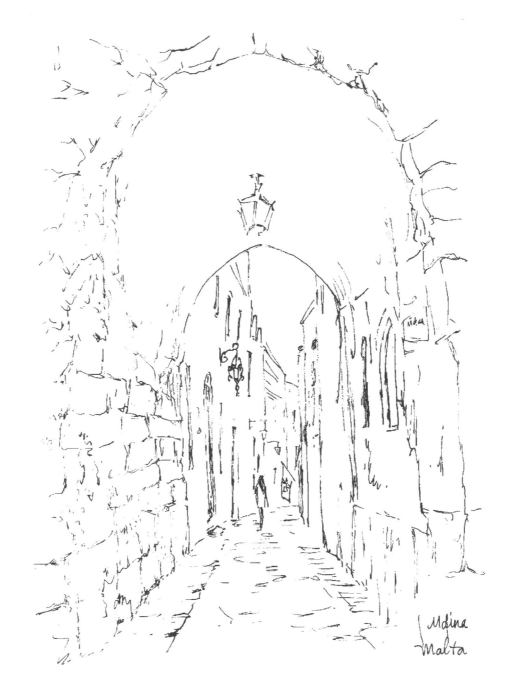

Mdina
Malta

※ 可參考 45 頁的完成作品

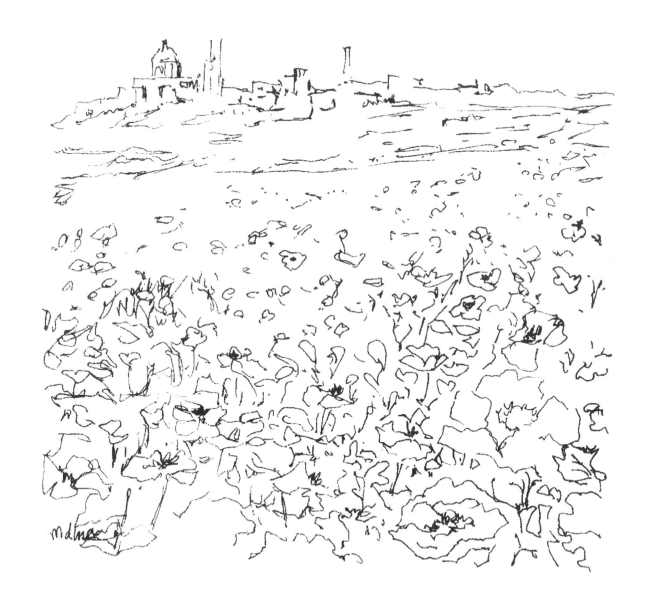

※ 可參考 48 頁的完成作品

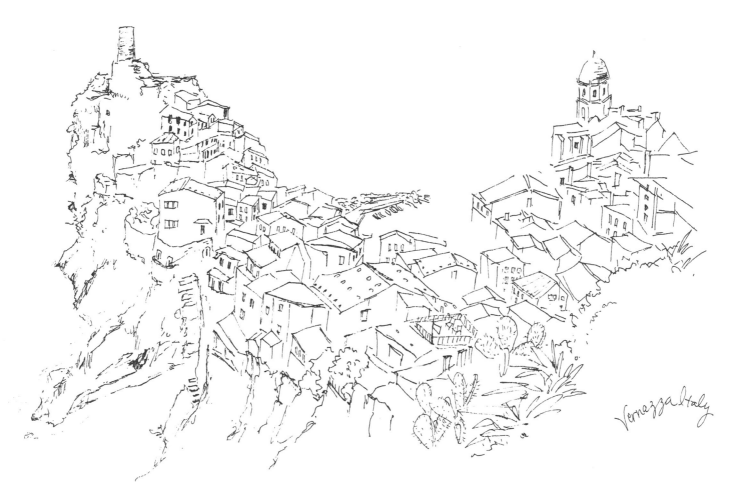

Vernezza Italy

※ 可參考 78 頁的完成作品

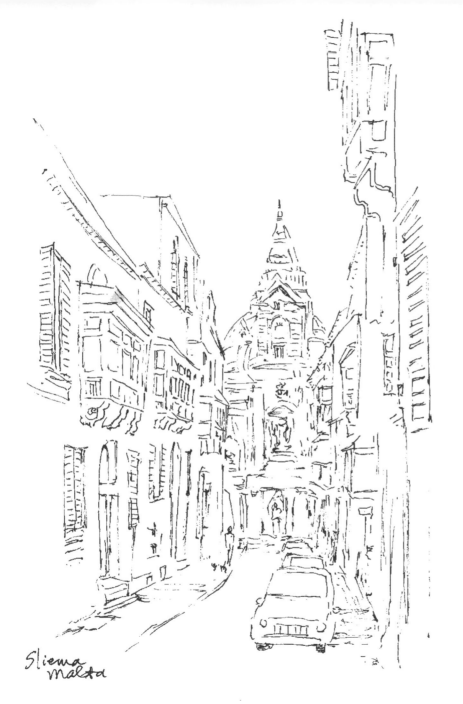

Sliema
malta

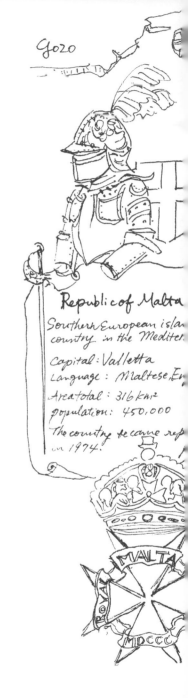

Gozo

Republic of Malta

Southern European islan
country in the Mediter.

Capital: Valletta
Language: Maltese, En.
Area total: 316 km²
Population: 450,000

The country became rep
in 1974.

MALTA
MDCCC

※ 可參考 27 頁的完成作品　　　　　　　　　　　　　　　　　　　　　※ 可參考 4-5 頁的完成作品

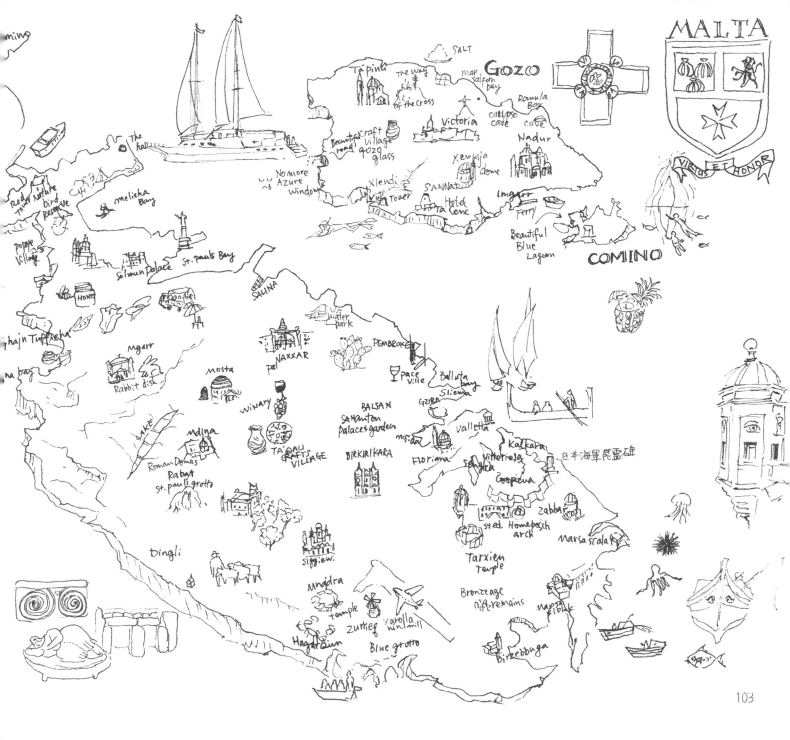

MALTA

VIRTUS ET HONOR

GOZO

SALT
Ta'pinu
the way of the cross
mar salforn bay
Ramula Bay
Victoria
calypso cave
cave
Nadur
Beautiful craft village gozo glass
Xewkija dome
No more Azure Window
Xlendi
Tower
SANNAT
Hotel Ta'Cenc
Imgarr
Ferry
Beautiful Blue Lagoon

COMINO

the hall
Red nature tower bird reserve
melieha Bay
popeye village
St.pauls Bay
Selmun Palace
SALINA
HONEY
ghajn Tuffieha
na bay
Mgarr
Rabbit dish
Mosta
water park
PEMBROKE
NAXXAR
pat
Balluta bay
pace ville
Sliema
GZIRA
winary
BALSAN
Sammten palace & garden
mdina
Ta'qali CRAFTS VILLAGE
Roman Domas
Rabat
St.pauls grotto
BIRKIRIKARA
misida
Floriana
Valletta
Kalkara
vittoriosa
Senglea
Cospicua
日本海軍慰霊碑
LAKE
siggiew.
sted. Homebosch arch
Zabbar
Marsa scala
Dingli
Tarxien temple
Bronze age remains
Mnajdra temple
Zurieq
Xarolla windmill
Marsaxlokk
Hagar Qim
Blue grotto
Birzebbuga

PROFILE

杉原美由樹

Miyuki Sugihara

插畫家

「細細的～、長長的～」「掌握陰影、了解光線的重要性」
是她的座右銘。極為喜愛「Comme d'habitude」「my
way」歌曲一體兩面的表現。

出生於橫濱。現居住於馬爾他。畢業於青山學院大學。
曾任職於日本航空國際線。為【atelier AQUAIR】主辦人，
Faber-Castell顧問。色彩調配師2級。

1997年起開始擔任旅遊地素描教室講師。也為人壽保險公
司月曆、HP首頁、手提包等商品、文具及雜誌繪製插畫。

著書

『水彩色鉛筆的必修9堂課』（三悦文化出版）
『水彩色鉛筆散步寫生6堂課』（三悦文化出版）
『杉原美由樹の水彩色鉛筆技法：最基本、最好玩的魔法46堂課(附DVD) 』（瑞昇文化出版）

畫展／海外寫生旅行團／課程等詳細資訊、馬爾他相關資訊
請參閱杉原美由樹官方網站及部落格
http://www.meyoukey-s.com/
Instagram:meyoukey-aquair
※ 本書的情報皆為2017年8月當時的資訊

TITLE

杉原美由樹的地中海水彩色鉛筆LESSON

STAFF		ORIGINAL JAPANESE EDITION STAFF	
出版	瑞昇文化事業股份有限公司	協力	マルタ観光局
作者	杉原美由樹		遠藤真吾
譯者	蔡婷朱		荘司未希
			DKSHジャパン株式会社（ファーバー・カステル）
總編輯	郭湘齡		フロンティア株式会社
責任編輯	徐承義		ギャラリーサロンTACT 西村澄子
文字編輯	黃美玉　蔣詩綺		http://gallerysalon-tact.com/
美術編輯	孫慧琪		Malta Japan Association
排版	執筆者設計工作室		Akiko Miyahara
製版	明宏彩色照相製版股份有限公司		Noriko Perry
印刷	桂林彩色印刷股份有限公司		Masahiro Taniguchi
			マルタガラスジャパン
法律顧問	經兆國際法律事務所　黃沛聲律師		Team AQUAIR Noriko Kaseda
			Howard Hodgson
戶名	瑞昇文化事業股份有限公司		Reuben Bonnici
劃撥帳號	19598343		Cathy Gabbitas
地址	新北市中和區景平路464巷2弄1-4號	企画・編集	角倉一枝（マール社）
電話	(02)2945-3191		
傳真	(02)2945-3190		
網址	www.rising-books.com.tw		
Mail	deepblue@rising-books.com.tw		

初版日期	2018年5月
定價	320元

國家圖書館出版品預行編目資料

杉原美由樹的地中海水彩色鉛筆
LESSON／杉原美由樹著；蔡婷朱譯. --
新北市：瑞昇文化, 2018.05
108面；21.5x19.5公分
ISBN 978-986-401-239-8(平裝)

1.水彩畫 2.鉛筆畫 3.繪畫技法

948.4　　　　　　　　　107005571